문화 콘텐츠와 도시디자인

출판 판매의 수익금은 한국의 경관, 관광, 역사, 문화 등
다양한 문화콘텐츠와 융 · 복합되는 도시디자인관련 "교육" 및
"도서출판"에 사용될 예정입니다.

독자들이 책을 읽으며 메모할 수 있도록 여백을 많이 주었고

때론 지면을 비워 두었으며 약시자를 위하여

편집디자인에 크게 벗어나지 않는 범위에서 글자를 크게 구성하였습니다.

문화콘텐츠와 도시디자인의 구체적 연구와 실천

인터넷이 발달된 현대 사회에서의 정보 습득 능력은 상상을 초월합니다. 대중화된 검색창에 한국이란 단어를 치면 인문, 자연, 기술, 공학, 문화, 예술, 지역, 지리, 역사 등 수많은 정보를 볼 수 있습니다. 한국을 가리키는 외국어 코리아(Corea, Korea)는 고구려를 계승한 통일왕조 고려 또는 고구려를 중국이 고려라고 부른 데서 유래한 말이라고 합니다. 고려의 본래 뜻은 가운데 또는 가을이라는 우리 고유어를 사음(寫音: 소리 나는 그대로 적음. 또는 그 소리)하여 만든 한자어로 해석되고 있어, 세계의 중심이라는 뜻을 가진다고 합니다.

이제 한국이 세계의 중심이 되고 있음은 부정할 수 없는 일입니다. 출입국 관리소에 의하면 한국을 찾은 외국인 수는 2010년 기준 1,740만 명에 이르며 2007년부터 매년 200만 명씩 증가하는 추세입니다. 일본 관광객들의 소강상태로 잠깐 침체된 듯하다 한류의 영향으로 재방문이 이루어지고 발걸음이 대도시에서 소도시로 그리고 도시의 구석구석까지로 옮겨지고 있습니다.

우리의 일상까지도 세계인들의 시선을 받고 있습니다. 한국을 방문한 외국인

들이 바라보고 사용하는 소소한 시설물 하나도 한국의 인지도와 국격이 되고 공공디자인이 적용된 유·무형적 자원들이 도시나 국가의 경쟁력이 되고 있는 것입니다. 문화에서의 '한류'처럼 이제는 디자인 한류를 이루어내야 합니다. 현대에는 국가 단위의 경계가 의미를 잃게 되고 작은 규모의 공간 단위인 도시가 주목받고 있습니다. 이러한 시대적 패러다임의 요구에 한국의 중앙부처와 지방자치단체들도 독특하고 아름다우며 살기 좋은 도시를 만들기 위해 유·무형적 자원을 전략적으로 개발하고 있습니다. 공공·환경디자인 개선사업을 통해 문화마을·예술마을·시민이 행복한 도시 만들기와 누구나 사용할 수 있는 장애가 없고 편리한 범용적인 베리어프리 디자인, 유니버설 디자인 등이 적용된 도시 만들기에 열정을 쏟고 있습니다.

필자는 역서『창조도시 요코하마』에서 비합리적·비효율적 정책에 대하여서는 상위 행정부처와도 적극적인 개선의 협의를 통해 도시를 위하여 관료로서의 입장보다 시민 측면에서 일하며 세계적인 수준의 도시재생을 실천한 일본 요코하마 시의 성공사례를 소개한 바 있습니다. 뒤이어 저서『나오시마 디자인 여행』에서는 민간이 주도하여 예술과 문화 그리고 디자인을 통하여 세계인

들에게 사랑받으면서도 원주민이 행복해하는 마을 만들기에 성공한 사례를 소개한 바 있습니다.

기타 여러 문헌과 연구 자료를 살펴보면 비전문가도 전문가 못지않게 아름다운 외형과 디자인에 비중을 두고 있음을 알 수 있었습니다.

오늘날 디자인은 개인보다는 공공 영역으로, 경제 중심에서 인간 중심으로 급속히 변화하고 있습니다. 행복한 사회는 가변적이고 유동성이 있으며 사회적 약자의 위치에 있는 시민에게 양보하고 배려하며 더불어 살 수 있는 그런 사회가 될 수 있도록 국민들의 의식구조도 많이 바뀌어야 할 것입니다.

디자인은 시대와 그 대상을 초월한 모든 사람들의 것입니다.

도시디자인의 중요성은 1989년 해외여행 자유화로 인하여 영향을 받게 됩니다. 자유로이 해외여행을 하면서 유럽과 미국, 일본 등 선진 국가와 도시의 친환경적이고 친절한 도시와 사람들을 경험하게 된 국민들이 자신의 모습을 되

돌아보게 되었고 비전문가 집단인 일반국민들도 디자인에 대한 이해의 폭을 넓히게 됩니다. 우리는 88서울올림픽 이후 2002년 월드컵에서는 예상을 뒤엎고 4강까지 오르는 쾌거를 이루며 세계를 놀라게 만들었습니다. 남녀노소 할 것 없이 국민 모두가 붉은 응원 복을 입고 엇박자의 리듬에 맞추어 박수를 치며 '대한민국'을 외치던 다이내믹하고 세련된 질서의식은 세계인들에게 한국의 경제발전과 저력을 보여주었습니다. 2002년 월드컵은 한국의 국가 위상뿐 아니라 사회 기반과 한국 기업의 신뢰도를 높이며 급격히 발전하게 되었습니다.
또 한 차례 2018년 선진국가의 스포츠라고 불리는 동계올림픽을 개최하게 될 한국은 더 높고 더 멀리 뛸 것이라는 사실을 믿어 의심치 않습니다.

디자인은 수십 년 수백 년을 내다보고 계획하고 실천되어야 합니다.

디자인은 필요와 요구에 따른 실천입니다. 더욱이 도시디자인은 주관적인 생각이 아닌 철저한 데이터와 객관적인 의견으로 검증받고 실천해야 합니다.

시간을 초월한 대를 잇는 도시디자인이 되어야 합니다. 융합과 복합이 요구되

는 오늘날 시대상황의 패러다임들에서 보듯이 도시디자인은 이 시대에 더욱 더 절실하게 요구되고 있습니다. 시민 개개인, 관련 협회, 시민단체, 대학생, 공무원, 청소년에 이르기까지 도시디자인에 대한 질문이 끊임없이 이어지고 있습니다.

한국 사회는 유아와 어린이, 청소년, 시민 등 비전문가 집단부터 전문가까지 디자인을 좀 더 이해하고 사고할 수 있는 교육도 절실합니다. 환경과 도시디자인이 무엇이며, 행복지수가 높은 쾌적한 도시환경은 어떻게 만들어야 하는지 한국의 경관 도시 관광 역사 문화 등 다양한 문화콘텐츠와 융 · 복합되는 보다 구체적인 연구와 실천이 절실한 때입니다.

이 책은 인류건축문명권의 여러 나라와 도시를 기행하며 조사 연구된 자료와 중앙부처 공기업 그리고 지방자치단체의 심의 심사 자문 평가 등을 통한 경험을 토대로 2013년부터 2년여 동안 '월간공공정책'의 칼럼니스트로 활동하며 써왔던 글과 사진들을 모아 지역과 문화자원이 우리의 일상에서 어떻게 활용되었고 도시디자인이 우리의 문화를 어떻게 변화시켜야 하는지를 고민해보는

기회를 갖고자 이 책을 준비하였습니다. 다양한 분야의 전문가와 행정관료 나아가 일반 시민(주민)들 문화콘텐츠와 도시디자인을 이해하는데 도움이 되기를 바랍니다.

<div align="right">정희정</div>

contents

content

Desi

public

content

Design

public

01

공공시설물

2012.02

한국은
왜
강한가!

한국은 왜 강한가! 작은 국토와 인구. 빈약한 자원에도 불구하고 TV드라마와 K-POP 그리고 스포츠 강국인 이유에 대해 일본 언론이 제법 그럴싸한 해석을 내놓은 일간지를 보았습니다.

한국의 소리 한국의 리듬과 율동이 일본 그리고 유럽과 미국으로까지 퍼져 나가고 있습니다. "한류"라고 합니다. 일찍이 조선업과 TV 등은 부동의 세계 1위를 달리고 자동차와 기타 산업 등 여러 분야에서도 한류의 기류에 실려 상승세라는 소식을 접할 때면 온몸에 전율이 느껴지도록 기분이 좋아집니다.

오늘날 국가경쟁력을 좌우하는 것은 문화라는 것을 실감하게 합니다. 현대의 도시는 거대한 성장과 변화를 수용하는 대규모 공공영역의 창조가 요구되고 있습니다. 사회적 조건의 변화로 고전적인 도시공간을 뛰어넘어 국가단위의 경계가 의미를 잃게 되고 작은 규모의 공간 단위인 도시가 주목받고 있습니다. 이러한 시대적 패러다임의 요구에 한국의 지방 자치단체도 유·무형적 자원의 전문직 분석과 개발을 통하여 실천에 옮길 수 있어야 합니다. 유형적 자원이 빈약한 지방자치단체라 하더라도 무형적 콘텐츠를 개발하여 랜드마크로 완성시킬 수 있을 것입니다.

세계의 도시들은 디자인을 전략으로 성공한 사례가 많습니다. 디자인의 중요성과 필요성을 인식했다면 이제는 보다 구체적 실천이 요구됩니다.

서울시를 비롯한 대도시에서는 경관계획과 공공디자인 기본계획을 수립하고 공공디자인 가이드라인이 적용된 도시환경에서의 시설물들이 많이 발견되고 있지만 한국의 243개 지방자치단체 중 그러한 공공디자인 가이드라인을 실천하는 지방자치단체가 많지 않다는 것을 일상적 가로환경에서 쉽게 찾아볼 수 있습니다.

지방자치단체의 시설물디자인에 대한 관심과 재정에 따라 평준화를 이루고 있지 못한 게 현실입니다. 가로의 공공시설물은 아름답고 누구나 사용할 수 있는 편리성과 장애가 없는 베리어프리디자인, 유니버셜디자인 등이 적용되며 다양한 융·복합적 기능을 수행할 수 있어야 합니다.

공공시설물디자인은 크게 교통시설과 편의시설 그리고 공급시설로 분류하고 있습니다.
교통시설물로는 가로등, 자전거주차대, 버스정류장, 택시정류장, 횡단보도와 신호등, 핸드레일, 보행신호등, 주차시설, 자전거신호등과 자전거 횡단보도 등이 있으며 편의시설물로는 벤치, 휴지통, 음수대, 화장실, 가판대, 특산물판매점을 예로 들 수 있고 또한 공급시설로는 신호전과 우체통, 소화전, 공중전화 등 수많은 개체들이 존재합니다.

필자는 박사학위논문 공공디자인의 평가척도어 추출에 관한 연구에서 공공시설물 디자인 영역의 교통시설(가로등·버스승차장·신호등·횡단보도 등)에서 평가척도어로 가장 적합한 것이 무엇인지에 대해 살펴보았는데 그 결과는 소통성이 전체의 21.7%로 가장 많았으며, 다음으로 장소성 18.3%, 조화성 16.7%, 심미

성 15.8%, 친환경 7.5%, 문화성 6.7%의 순이었습니다. 따라서 교통시설에서 가장 적합한 평가척도어는 소통성인 것으로 나타났습니다. 한편 특이한 점은 전문가는 소통성(27.1%)을 가장 적합한 평가척도어로 선정한 반면 비전문가는 심미성(21.3%)을 가장 적합한 평가척도어로 선정하였습니다. 즉 전문가는 국외사례를 통해 국내사례와 마찬가지로 교통시설의 경우 시민들에게 정보를 정확히 제공하는 소통에 중점을 두고 있는 반면 비전문가는 국내사례와는 달리 아름다운 외형과 디자인의 심미성에 더 중점을 두고 있다고 볼 수 있습니다.

이러한 연구조사를 보더라도 공공시설물은 기능성과 동시에 아름다운 외형과 디자인의 척도어인 심미성이 필수적으로 요구되며 기능+안전+디자인=공공디자인이 요구되고 있습니다.

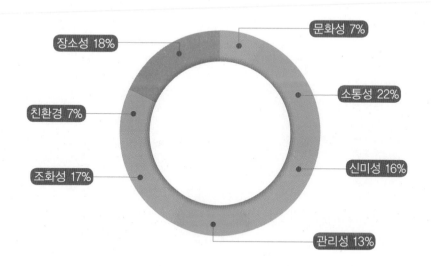

오늘날 가로환경은 사적영역에서 공적영역으로, 경제중심에서 인간중심으로 급속한 변화를 이루었다. 하지만 아직까지 한국은 기초적인 의식구조의 개선이 요구되는 부분들이 발견되고 있습니다.

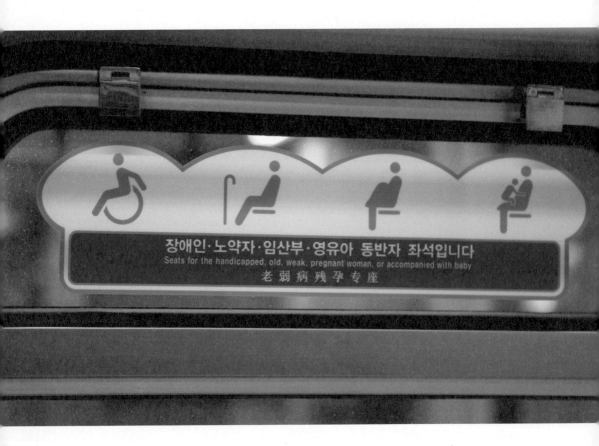

예로써 한국의 지하철에서는 사회적 약자를 위한 좌석을 경로석 또는 장애인, 임산부, 노약자석으로 명시하고 있지만 일본의 경우 우선석==으로 표기하여 시민들에게 특정약자의 개념이 아니라 일반인까지 포괄하는 의미로 인식되고 있으며 조금 더 선진화적인 편의를 제공하고 있습니다.

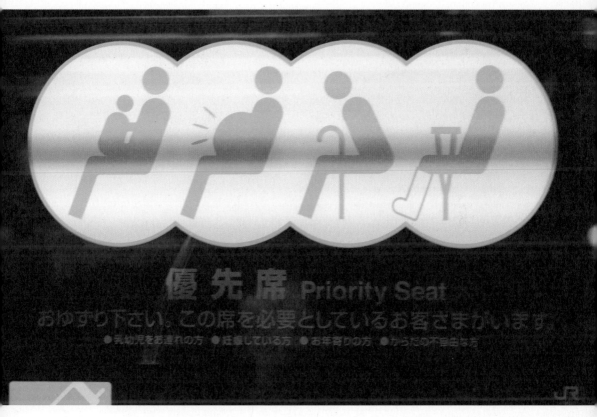

일본의 지하철 Sign

郵便
〒
POST

日本郵便
POST

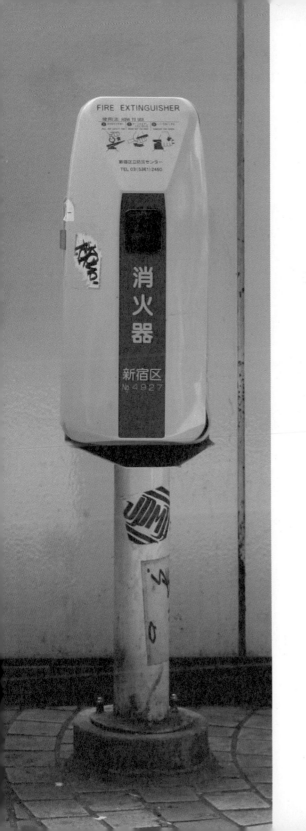

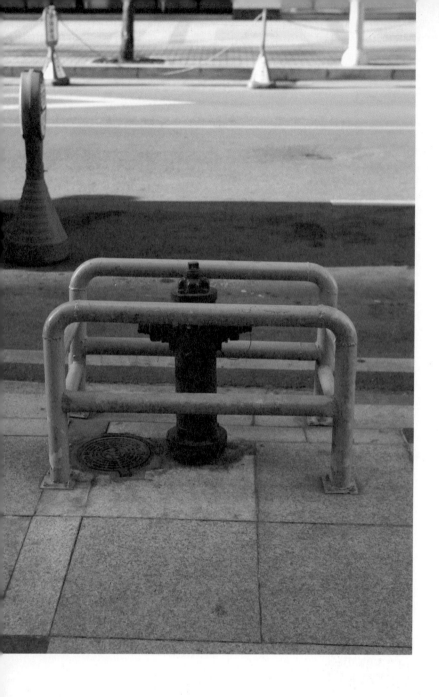

보행도로에서 접하게 되는 한국의 소화전은
장소성과 디자인 그리고 매뉴얼화되어 관리되고 있는
선진도시들의 소화전 운영 사례를 통하여 학습하고 개선되어야 합니다.

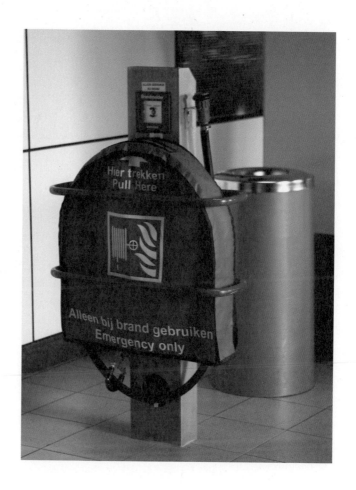

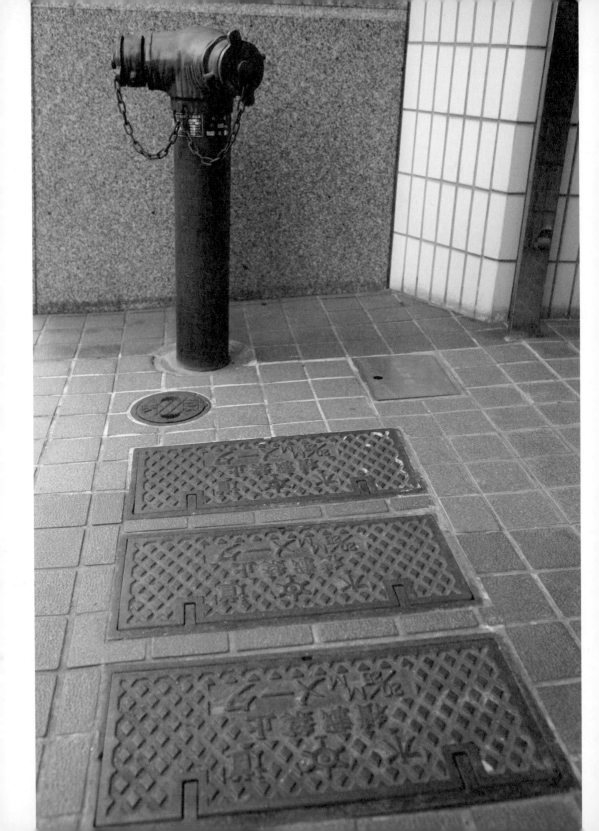

소소한 시설물 디자인이 국격이 되고
나아가 도시디자인은 국가 경쟁력입니다.
문화에서의 "한류"처럼 이제는 디자인한류가 타석에 올라설 때입니다.
디자인은 배려이고 디자인은 친절입니다.

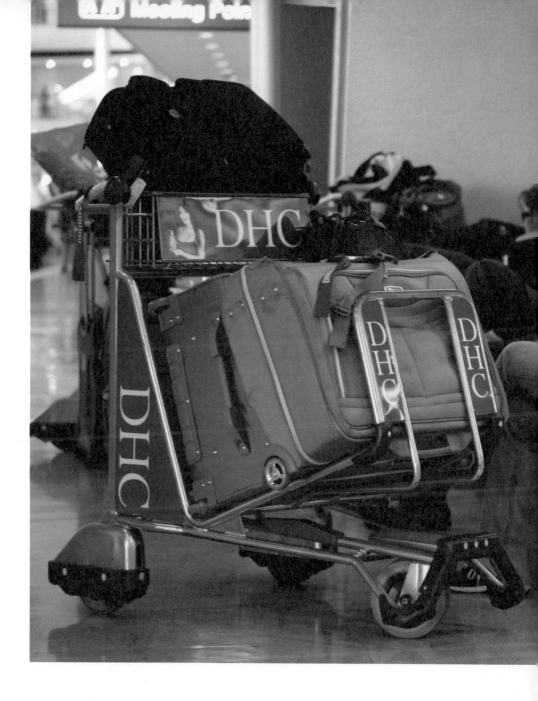

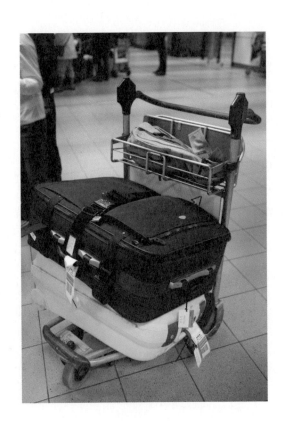

배려가 있는 디자인은 그 도시의 관문인 공항
에서부터 시작됩니다. 입출국시 사용하게 되는
인천공항의 짐수레(CART)는 세계의 여러 도시
들에 비하여 여러 문제점이 드러납니다.

한국의 짐수레는 크고 방향전환이 수월하지 않으며 수레 앞의 튀어나온 부분이 무의미하게 설계되어 타인의 신체를 접촉하게 되는 경미한 사고를 초래합니다. 불편을 호소하는 이용자의 목소리가 높아지는 만큼 시급히 개선되어야 할 부분입니다.

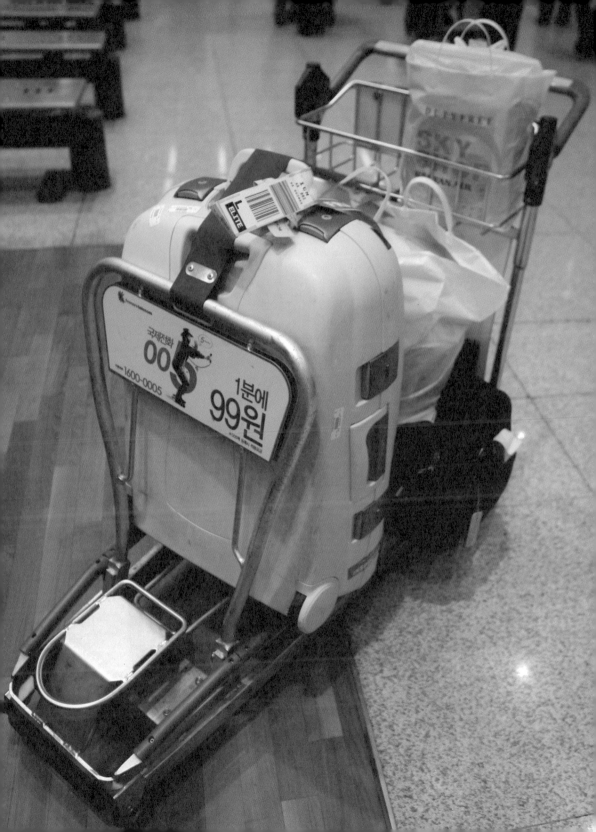

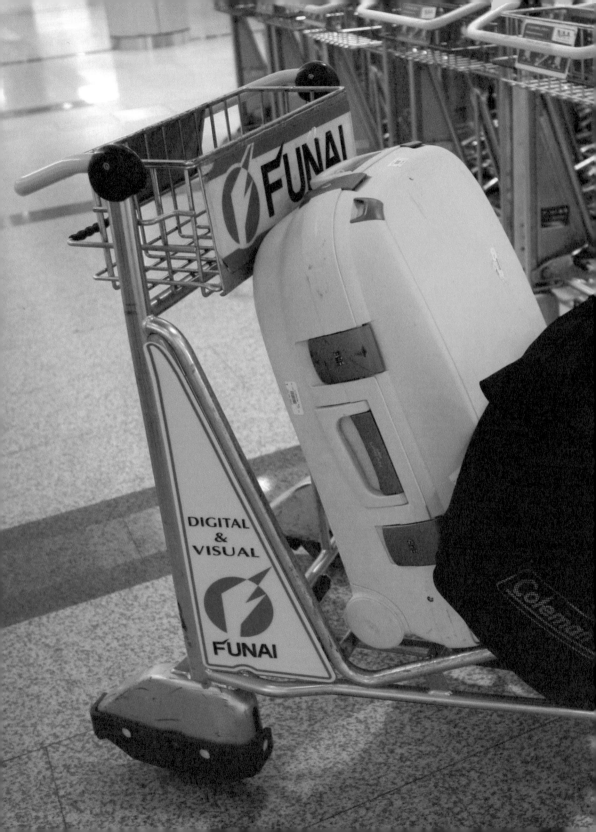

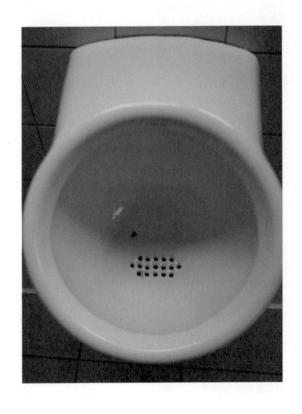

한국의 남자화장실 소변기에는 가끔 '한발 더 가
까이' 또는 '남자가 흘리지 말아야 할 것은 눈물
만이 아닙니다.' 라는 문구를 접하게 됩니다. 심
지어 소변기 앞에 신발모양의 그림을 그려두고
청결을 홍보하며 권고하고 있지만 잘 지켜지지

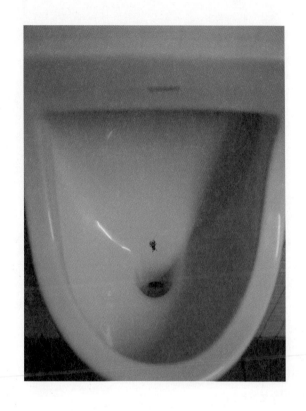

않고 있습니다. 반면 유럽 도시들의 화장실 소변
기에는 벌이나 파리 한 마리가 소변기의 안쪽에
그려진 것을 흔히 발견할 수 있습니다. 이것은
남자의 심리를 이용해 소변의 정조준을 유도한
코믹하면서 설득력 있는 홍보라 할 수 있습니다.

도시들은 저마다 색다른 얼굴과 문화를 가지고 있습니다.
거리의 정보매체들은 도시의 방문객들에게
첫 인상을 좌우하는 중요한 요소가 됩니다.

크고 화려하게 보이려는 간판들은 그 간판과 직접적으로 관련이 없는 사람들에게도 시각적 피로를 주게 됩니다. 선진 도시들의 정보매체들은 도시환경의 매체와 조화를 이루기 때문에 부담스럽지 않으며 편안하고 친근하기까지 합니다.

일본 디자인계의 거장 '가메쿠라 유사쿠'는 회화나 미술은 신사가 현관을 방문하는 것이라면 정보와 광고에서의 포스터는 강도가 도끼를 들고 창문으로 침입하는 것과 같다고 말해 정보 광고의 시각적 강도를 표현하고 있습니다.

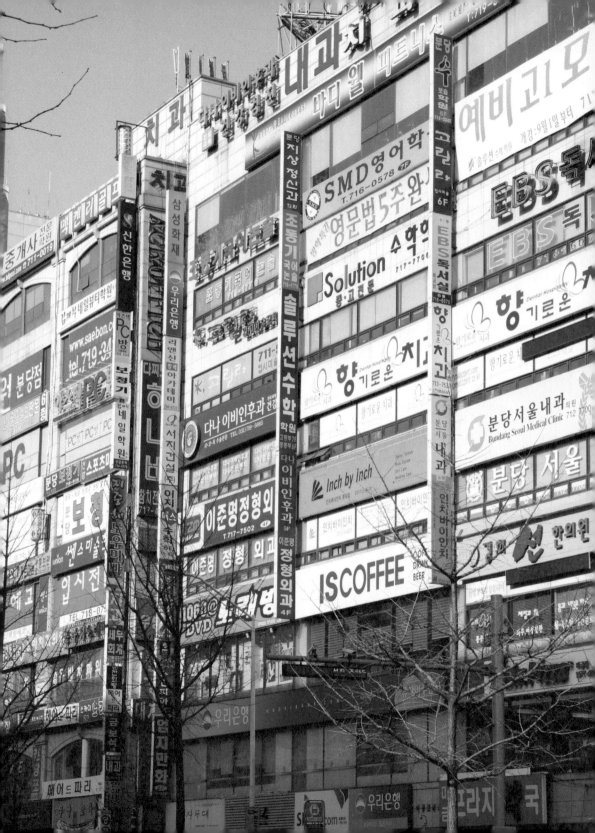

이제는 한국의 현수막문화도 바뀌어야 합니다.
행복한 사회는 분류되고 구분지어지기 보다는
융화되고 섞이는 사회가 바람직합니다.

가변적이고 유동성이 있으며 구분지어지고 분류되어지지 않게 유용하고 적절히 활용하면서 사회적 약자의 위치에 있는 시민에게 양보하고 배려하며 더불어 살 수 있는 그런 사회가 진정 우리가 추구하는 복지사회가 아닐까 생각해 봅니다.

content

public

Desi

content

Design

public

02

읽기쉬운 도시
아름다운 도시경관

2012.05

현수막
게시대

부처별로 각종 가이드라인 등을 수립하고 앞 다투어 시민이 행복한 아름다운 경관을 만드는 마을 만들기 사업 등의 지원책을 시행하고 있고 공모들도 쏟아져 나오고 있습니다. 그러나 국가가 시행하는 정책과 행정에 공공디자인이나 옥외광고물의 기준이 될 만한 표준 가이드라인이 없어 전국의 지방자치단체별로 비효율적이며 순서가 뒤바뀐 사례들을 쉽게 발견할 수 있습니다. 모법(母法)의 개념으로 경관기본계획을 수립하고 공공디자인 가이드라인을 만들며 그 이후에 옥외광고물가이드라인을 수립하며 이를 토대로 시범사업을 실천하는 게 바람직하지만 순서에 준하여 실천되지 못하고 있는 실정이며 유사한 지형지세 그리고 면적과 여러 구성요소가 비슷한 지방자치단체마저도 상호 교류와 소통이 원활치 않아 정보와 지식 등의 축척이 어려우며 행정과 행정간, 행정과 정책 그리고 관(官)과 민(民)의 원활한 소통이 이루어지지 않고 있습니다. 도시디자인, 공공디자인은 주관적인 생각이 아닌 철저한 데이터와 객관적인 의견으로 검증받고 실천해야 할 것이며 공공 · 환경과 도시디자인을 통하여 쾌적한 도시환경을 만들어야 합니다.

도시의 성장과 팽창의 시대에서 21세기는
도시의 개성과 자원을 기반으로 새로운 환경을 조성하는
창조도시로 도시개념이 변화하고 있으며
생활수준의 향상에 따른 쾌적한 환경과
다양한 문화에 대한 욕구를 충족시키기 위하여
질 높은 경관형성의 틀이 되는 도시디자인이 요구됩니다.

지역별 경관자원을 통한 경관형성과 관리를 통해 시민의 삶의 질 향상과 도시 정체성을 확립하여 도시이미지 향상을 추구하여야 합니다. 오늘날 안전하고 쾌적한 친환경 도시를 위해 여러 분야에서 많은 관심과 노력을 기울이고 있습니다. 그렇지만 왜 한국의 가로환경은 현수막으로 가득한가 한국의 가로는 현수막공화국이라 가히 불리울 만합니다. 공공디자인의 정보매체인 사인물은 세계 어느 곳을 가더라도 도시의 얼굴이 되고 있습니다. 사인과 광고물들은 단순히 정보를 전달해줄 뿐만 아니라, 그 형태와 색채의 조화를 통해 그 나라 또는 도시의 문화 수준을 판가름하는 척도가 됩니다. 현수막은 장소성과 시인성, 인지성, 가독성 등의 강점을 지님과 동시에 바람에 날려 주행 중인 차량을 덮칠 위험성이 있고, 또한 처짐, 펄럭임, 소음 등을 발생시켜 쾌적하고 아름다운 도시경관을 저해하는 심각한 공공매체로 인식되고 있습니다.

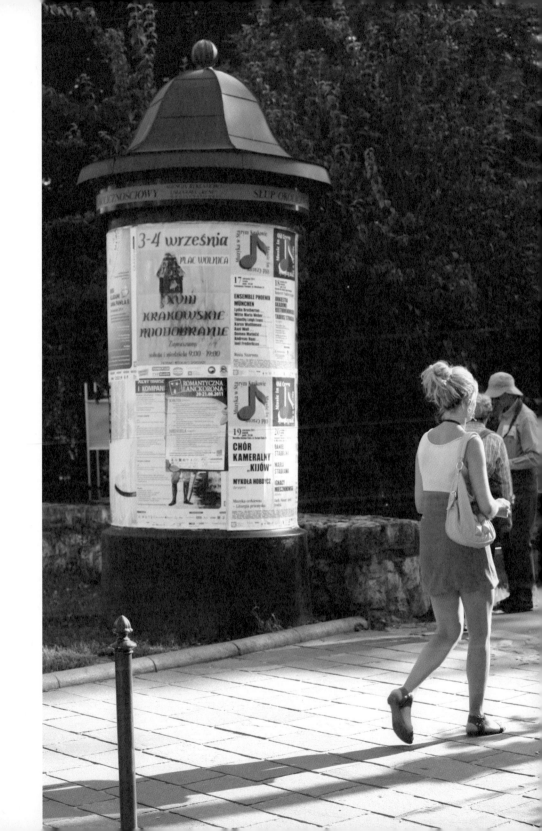

시민들에게 정보제공 역할을 하던 과거의 현수막은 무질서의 대명사였습니다. 도시디자인이라는 패러다임이 등장한 이후 비교적 질서정연한 현수막 게시 시대로 발전하였으나 이 또한 원색의 디자인과 과격하고 선정적인 문구사용으로 인해 도시경관을 저해하고 있는 요소임에는 변함이 없습니다. 이는 관공서와 학교 등 담장을 허물고 열린 도시공간의 소통을 실천하고 있는 시대적 요구에 부합되지 않는 정보매체로 가로의 요소마다 넓은 면적의 현수막 게시대는 도시의 경관을 가로막고 있습니다.

선거철이 되면 후보자들의 무질서한 홍보 현수막은 질서를 준수하던 국민들의 현수막문화를 무너뜨리는 모델이 되기도 합니다. 공공의 목적이든 상업적 목적이든 유독 한국의 가로환경에서만 난립하는 현수막과 이 같은 매체들을 개선하고 선진국들의 도시정보 매체방식을 연구하여 한국의 도시환경에 적용시킬 필요성이 절실히 요구됩니다.

시급히 국가차원에서의 정보게시판(현수막 게시대)을 개선하고 효과적 활용을 위한 온라인시스템을 구축하여 국민들에게 홍보하고 정보게시판의 활용과 인허가 절차의 오류를 없애고 간소화 할 수 있는 방안에 대하여 연구하여야 합니다.

content

Des

public

content

Design

public

03

도시의 색
도시의 색채 위계질서

2013.06

도시의
색채
위계질서

새로운 패러다임의 변화로
공공디자인은 경관과 도시디자인에 녹아들고 있습니다.

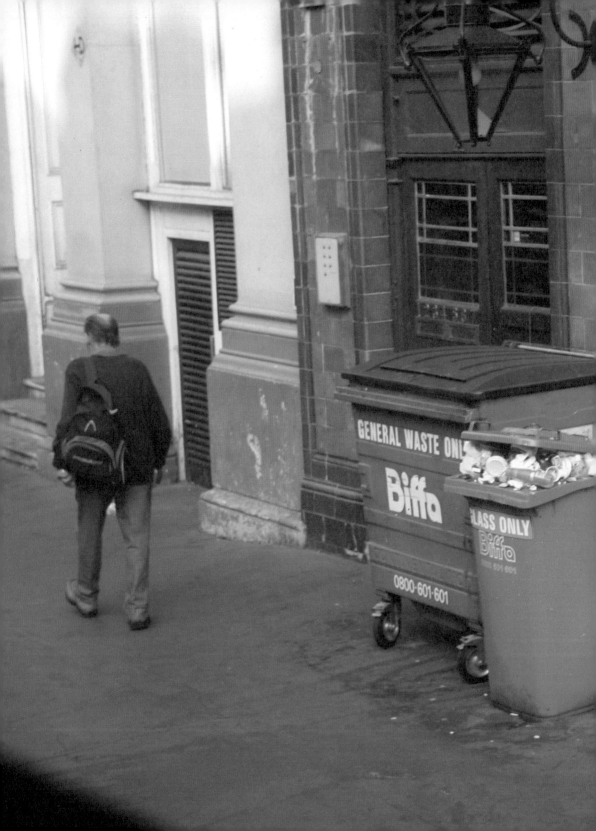

예측했던 대로 도시디자인은 세포 분열하듯 광범위한 분야로 퍼져나가고 모든 장르를 아우르며 부처별로 전국의 지방자치단체별로 이제는 대도시 소도시에서 군단위로 전광석화 처럼 퍼져나가며 농어촌까지 공공디자인이 핫이슈가 되고 있습니다. 그도 그럴 것이 10여년 전 버려진 구릉지에 보리씨앗을 뿌려 지역주민이 아닌 외지 도시민들이 모여들어 농촌에 새로운 활력을 불어 넣어주며 지역경제의 파급효과를 주는 농업에 대한 새로운 시각인 '경관농업'이라는 새로운 패러다임의 상품 전략이 되고 있으니 유사한 지형지세와 환경을 갖춘 마을들이 경쟁적이고 자발적으로 나서고 있는 것입니다.

이러한 흐름으로 공공디자인 전도사라고 불리는 필자의 행보가 바빠져 행복한 비명을 지르고는 있으나 전국을 돌아다니기에는 역부족인지라 힘이 부치던 차 농어촌개발 연구소에서 진행하는 농어촌 개발 컨설턴트의 국가공인자격화 방안 연구에 반가울 따름입니다. 농어촌 지역개발 컨설턴트 양성을 위한 교육을 실시하고 교육수료자를 대상으로 검증과정을 거쳐 전문 인력을 육성하고 있습니다. 보다 전문적인 컨설턴트가 양성되어 살기 좋고 질 높은 한국의 농어촌으로 탈바꿈되기를 기대합니다.

한가지 우려되는 점은 색채환경으로 농촌의 담장에 환경그래픽만 그려서는 부족하며 이제는 더 이상 알록달록한 시설물들을 생산해 내서는 안됩니다. 특히나 도시는 철저히 연구되고 계획된 도시디자인 가이드라인의 로드맵을 따라야 합니다.

도시와 마을은 그 지역의 상징색 또는 풍토색이 있습니다.
경관자원을 기준으로 한 그 지역의 이미지색을 활용하는 방법도 좋지만
이 또한 반드시 색채전문가의 자문을 통하여 설정되어야 합니다.
일례로 세계의 도시들 중 유럽의 도시들은 드라마틱한 표정을 연출합니다.

건축물에서도 유난히 차분한 느낌을 받게 되는데
그 이유는 먼저 건물의 외관 디자인이 대부분
고풍스러운 느낌을 지니고 있어 외형적인 색상이나
형태면에서 시대적 전통과 통일감으로 인한
아름다움을 느끼기 때문일 것입니다.

또한 도심 상가나 주택단지 별로 건물의 높이가 대부분 규제를 받기 때문에 스카이라인이 통일되어 있어 편안함을 느끼게 합니다. 그리고 건물에 설치된 간판이나 건물 앞의 사인물을 살펴보면 도시가 차분한 이유를 발견하게 합니다. 규모와 위치, 색상 등에서 대부분 비슷하게 규제를 하고 있어 통일감을 느낍니다. 도시들은 도시환경과의 조화성을 위하여 순색을 배제하며 후퇴 색을 주조색으로 사용하는데 런던의 경우 선정적이며 전진적인 강력한 빨간색을 사용합니다. 강력한 RED+BLACK이 대표적인 런던도시의 색이 되었습니다. 런던의 랜드마크가 되어버린 빨간색 2층 버스는 화려하지만 건축물을 배경으로 한층 감성적 도시풍경을 연출하고 있습니다.

uthor of Sex And The City.

LIPSTICK JUNGLE
Mondays 10pm from 22nd September

런던의 도시환경에서의 시설물들은 살펴보면 대체로 붉은색과 검정색을 적용합니다. 대중교통수단인 택시와 버스가 그러하고 우체통과 공중전화박스 지하철의 픽토그램 가로의 휴지통 모두가 빨간색을 입고 있습니다. 아울러 도시교통시설물과 기반시설물들은 검정색을 하고 있습니다. 강렬한 빨강과 검정이 이처럼 도시환경에 조화롭게 적용된다는 것은 철저히 계획되고 계산된 도시디자인에서 비롯되었을 것입니다. 명시성과 가독성이 좋은 강력한 색이 오히려 도시의 질서를 잡고 나아가 도시의 색이 되고 랜드마크가 되었습니다.

거리환경디자인에서 고필종은 도시를 하나의 유기체로 보며 세포분열하는 유기체처럼 증식하며 도시는 또 다른 도시를 복제하기도 한다고 말하고 있습니다. 복제 유기체처럼 도시 역시 복제가 가능하되 결코 같은 도시가 되지는 않습니다. 환경과 후천적인 영향에 의해 스스로의 운행궤도를 가지는 도시가 된다는 것입니다. 사람들은 도시에 나름대로의 아이덴티티를 가지고 있습니다. 사람들의 마음속에 형성되어 있는 이미지는 쉽게 변하지 않으며 좋은 이미지는 많은 부분에서 긍정적으로 작용하며 이는 국가브랜드에 기여합니다.

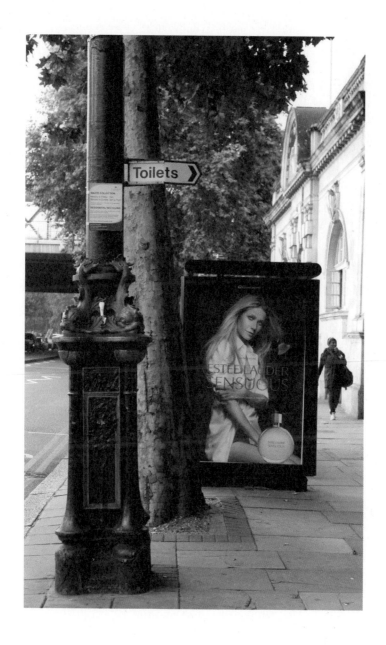

일본의 경우 각 도시에 개성이 없어지고 어디나 같은 풍경이 되고 있어 도시만의 매력을 시민이 자랑할 수 있는 거리로 만들자는 움직임이 일어 모방에서 자기 것을 만드는 방법을 반복했습니다. 긴자라는 거리는 유럽을 모방해 만들었습니다. 새로운 도시디자인을 만들고자 할때 선진사례를 보고 연구하고 경우에 따라서 일부분과 전부를 모방하기도 합니다.

새로운 것에 도전하는 질 높은 모방을 하지 않으면 도시경관의 향상은 없을 것이라고 말해 선진도시의 벤치마킹을 장려하고 있습니다. 이것은 무조건 모방하자는 것으로 잘못 오인될 수 있는 대목이나 달리 해석하면 오늘날 한국의 여러 지방자치단체에서 시행된 여러 과업들을 상세하게 비교분석하여 성공적인 결과물을 만들어 내자는 우려의 목소리로 해석하여야 합니다.

도시는 장르를 초월한 통합디자인의 결정체이다.
그러한 광범위한 도시를 RED+BLACK으로 질서와 드라마틱한 분위기를

연출하는 **런던** 도시의 색은 우리가 지향해야 할 도시의
색채위계질서의 롤 모델임에 분명합니다.

content

Des

public

content

Design

public

04

시민의 휴식공간
- 수공간

2013.07

수공간
/도시환경

무더운 여름이 시작되었습니다. 지구의 이상기온으로 폭염과 폭설 그리고 폭풍이라는 섬뜩한 단어들이 이제는 보편적인 단어처럼 들립니다. 다가올 여름에는 또 얼마나 무더운 찜통더위가 있을지 매년 기상청은 다른 해보다 더 길고 무더운 여름이 될 것이라고 전망하고 엎친데 덮친격으로 전력의 주공급원인 원전이상으로 전기수급에 비상이라니 듣기에도 숨통이 조여오는 여름을 기다리곤 합입니다.

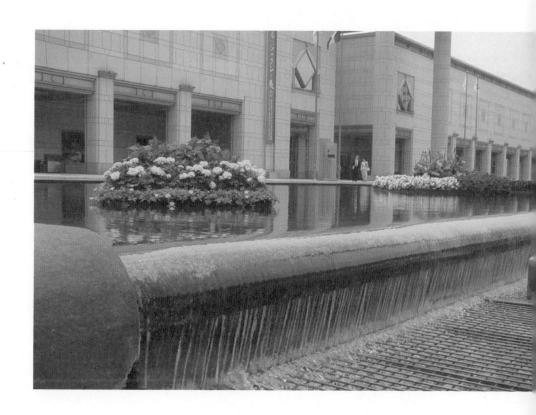

얼마 후면 장마철입니다. 또 얼마나 폭우로 인한 피해를 받아야 할까요? 도시와 마을들이 폭염과 폭우로 몸살을 앓아야 할 계절입니다. 한국의 도시 환경에서의 수공간은 어떤 의미로 해석될까요? 한국의 1년 평균 강우량은 800~1,000mm로써 세계 최고 강우량 지역인 뉴질랜드의 밀퍼드사운드의 1년 평균 강우량 7,000mm와 일본 3,000mm임을 비교할 때 한국은 비가 부족하면서도 우기인 6월에서부터 8월에 연간 강우량 50~70%의 집중호우가 내리므로 한국은 우기와 건조기가 뚜렷이 구분됩니다. 한국은 기상관측사상 1시간 최대 강수량으로 순천 145mm이며 하루 최대 강수량은 홍천과 인제의 400~500mm를 감안할 때 우리의 정서로 호수와 천변 시냇물 등에 대한 기억은 세계의 도시들에 비하여 난리와 재난으로 인식되어집니다.

일간지에는 4대강 사업의 여파로 기존의 물줄기에 이상 징후들이 보인다하니 또 어떤 물로 인한 피해가 일어날지 모를 일입니다. 대비를 철저히 하여 큰 피해가 없기를 바랍니다.

한국의 도시와 마을들은 지루하게 생각되는 장마라고도 하지만 폭염의 더위보다는 그 기간이 짧다. 결국은 수변공간이 도시와 마을에 필요하다는 이야기입니다. 물은 화학적으로는 산소와 수소의 결합물이며, 천연으로는 도처에 바닷물·강물·지하수·우물물·빗물·온천수·수증기·눈·얼음 등으로 존재합니다. 지구의 지각이 형성된 이래 물은 고체·액체·기체의 세 상태로 지구표면에서 매우 중요한 구실을 해왔습니다. 물은 또한 지구상의 기후를 좌우하며, 모든 식물이 뿌리를 내리는 토양을 만드는 힘이 되고, 증기나 수력전기가 되어 근대산업의 근원인 기계를 움직이게도 합니다. 더욱이 물은 인류를

비롯한 모든 생물에게 물질 중에서 가장 중요한 것이며, 생체의 주요한 성분이 되고 있습니다. 한국의 도시환경에 물은 때로 부족하고 때론 넘쳐납니다. 그러므로 물을 다스릴 수 있는 지혜가 필요합니다. 몇 해 전부터 공공디자인의 시작으로 삭막하고 메말랐던 도심의 광장과 쌈지공원 등 여러 곳에 분수의 형태로 수공간이 등장하여 물소리와 물줄기로 시민들의 더위를 식혀주며 정서적 풍요를 주고 있어 도시생활에서의 정신적 풍요로움이 느껴집니다. 아쉬운 점이 있다면 수직으로 치솟아 오르는 분수의 형태뿐만이 아닌 담수의 형태와 광화문광장과 청계천처럼 수평으로 흐르는 시냇물의 등장이 요구됩니다. 생명의 근원이며 정신건강을 맑게 해주고 공기를 청정하게 해주는 수공간, 가까운 이웃나라 일본의 수공간은 공공의 공간이나 사적인 공간이거나 어디든지 여러 형태로 존재하며 관리나 유지가 잘 이루어집니다.

일본 동경의 지하도는 지하철역과 쇼핑센터 인근 호텔의 로비까지 연결되는 통로가 있으며 삭막하고 폐쇄된 지하도에 수공간을 형성하여 보행자들에게 폐쇄된 지하도의 불안심리를 해소시키며 공기 청정의 작용도 하고 있어 수공간이 있는 지하도를 걷는 또 다른 매력이 존재하며 도시가 쾌적합니다. 서울시의 경우 도시개발 과정에서 방치되어온 서울시내의 소규모 하천을 단계적으로 물이 흐르는 자연하천으로 바꾸어 시민생활 곳곳에 흐르는 '수변도시 서울'을 만들어 가고 있습니다. 계곡에서 한강까지 물 흐름이 이어지고 산책로가 연결되면 변두리로 인식되던 하천 일대가 지역의 경제. 산업. 문화 활동의 중심축으로 자리잡을 것이라고 보고 있습니다. 계획에서만 끝맺지 않고 기능

과 효율 중심의 경직된 도시에서 인간·문화·예술 중심의 부드러운 도시로의 전환을 목적으로 시민·전문·행정가들이 파트너십을 형성, 자연과 인간 친화적인 디자인을 통한 살기 좋은 친환경 자연생태도시로 발전되어야 할 것입니다. 세계적인 관광객이 모여드는 로마의 경우 도시의 고전과 전설의 스토리텔링을 통하여 전략적으로 만든 약속의 분수 '트레비'는 담수와 분수의 형태로 시민과 관광객들에게 휴식과 정서적인 감동을 주고 있으며 일본의 경우 장소의 제약없이 크고 작은 담수와 흐르는 수공간을 만들어 쾌적하고 편안한 도시로 시민들에게 친숙하게 자리하고 있습니다. 얼마지 않아 우리에게 다가올 두 개의 폭풍 폭우와 폭염에 대비하여야 할 것입니다. 한결같고 평준화된 수위조절의 지혜가 절실히 요구되는 계절입니다.

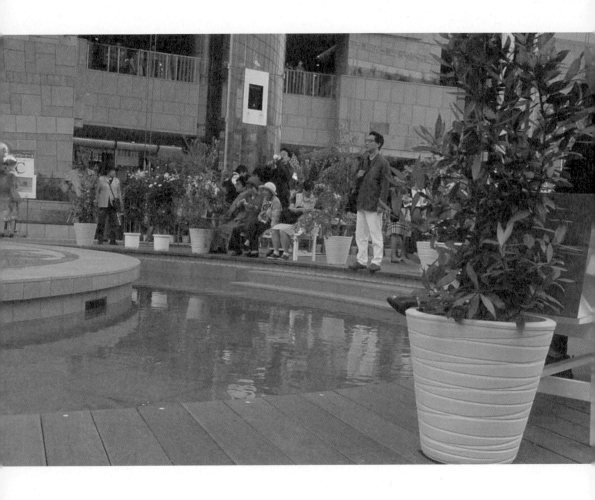

초고층빌딩 록본기의 힐빌딩에 정원과 광장의 수공간입니다.

건축물의 건폐율을 줄이고 넓은 공간을 공원과
산책로 수공간 등 공공의 공간으로 시민에게 신선한 활력을 주고 있습니다.

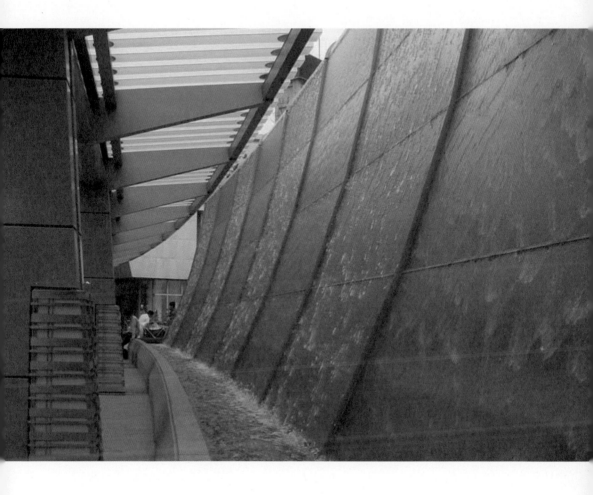

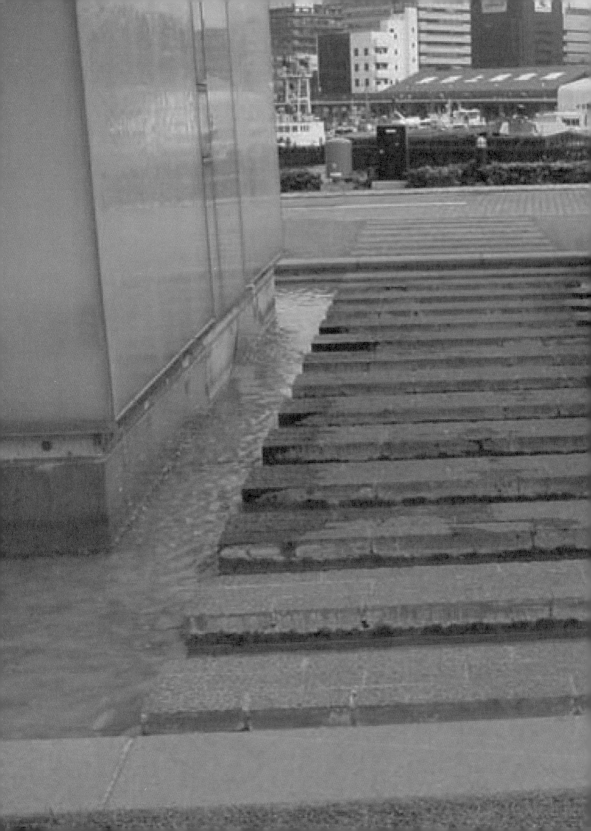

'요코하마'에 있는 빨간벽돌창고(아카렌가소고)라고 불리는
쇼핑센터의 광장에 설치된 수공간입니다.

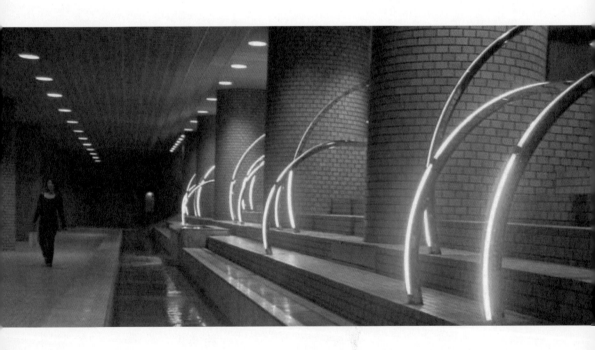

신주쿠 도심의 지하도입니다. 지하도에서 호텔의 로비까지도 통로가 연결됩니다. 지하공간이지만 수공간을 설치하여 폐쇄적 공간에 물소리란 매개로 공간의 확장성과 공기청정의 역할도 기대됩니다.

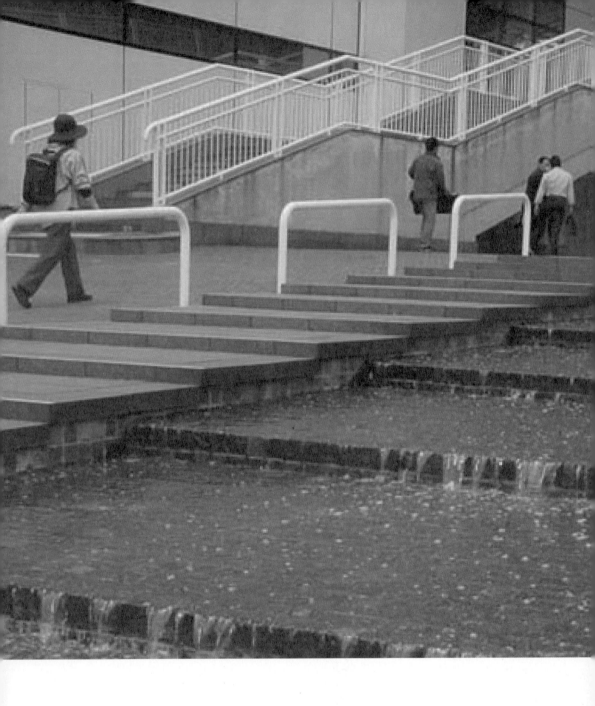

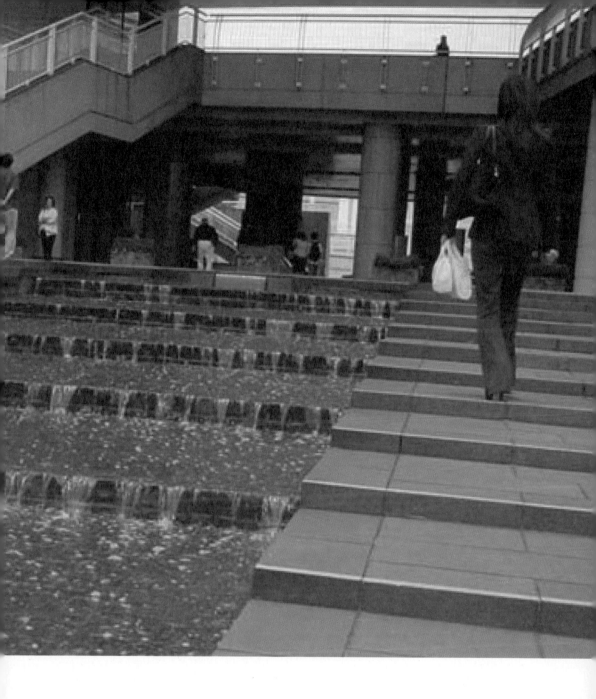

요코하마 항구의 여객터미널로 향하는 계단을 따라 흐르는 수공간,
신선한 삶의 활력을 주기에 충분한 도시디자인 적용사례입니다

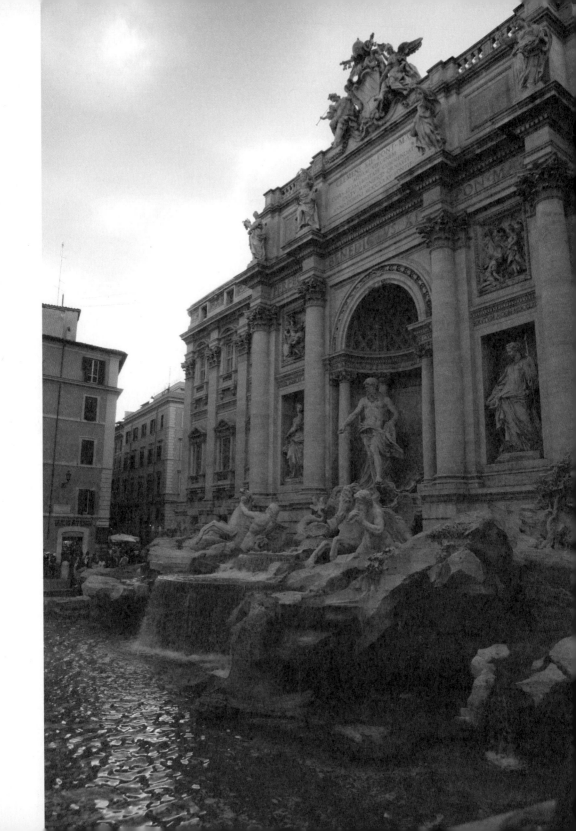

약속의 '트레비분수' 연인들의 꿈과 낭만이 있는 도심 속의 생명공간으로 시민은 물론 세계에서 몰려든 관광객들로 북적이며 축제도 열립니다.

요코하마의 '미나토미라이'에 있는 호텔밀집지역에 가로와 경계의 구획 없이
구성된 수공간과 수공간을 가로지르는 보행도로 또한 조형적입니다.

하코네 온천지역의 한 미술관 정원에 설치된
따뜻한 온천물이 흐르는 족탕으로 무료로 운영됩니다.
타월만 자동판매기를 통하여 판매가 이루어집니다.

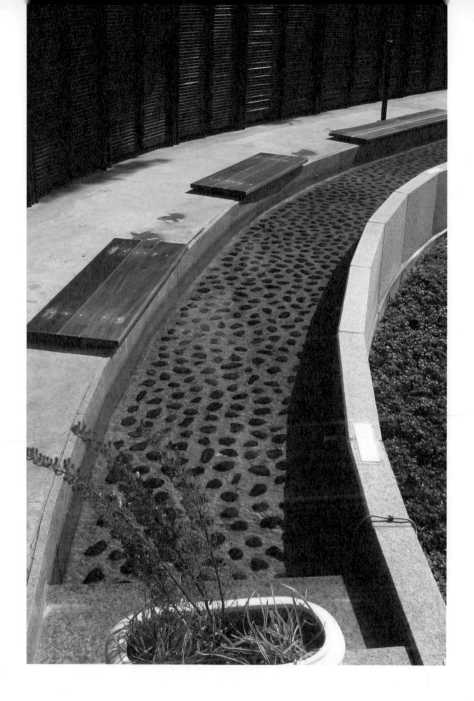

신주쿠 상업공간 입구에 설치된 깜직한 수공간.
일본은 이러한 수공간을 흔히 볼 수 있습니다.

요코하마, '미나토미라이'에 있는 FAN호텔 로비의 수공간입니다.

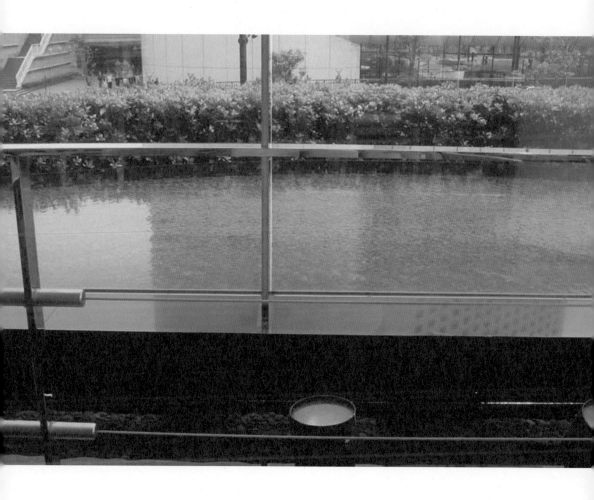

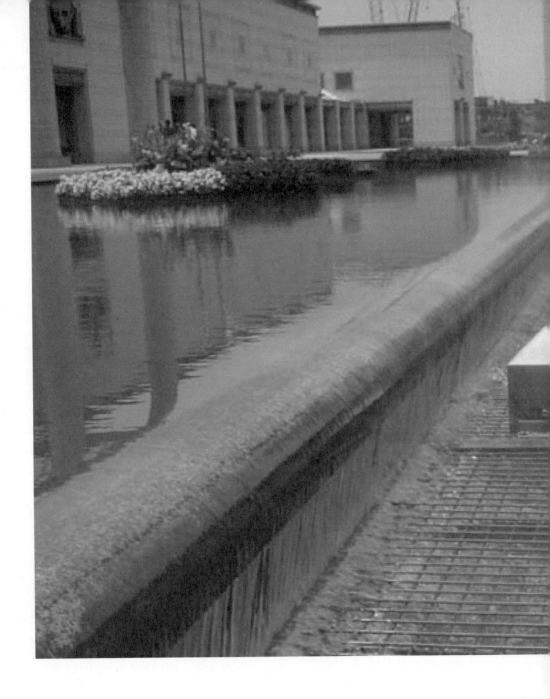

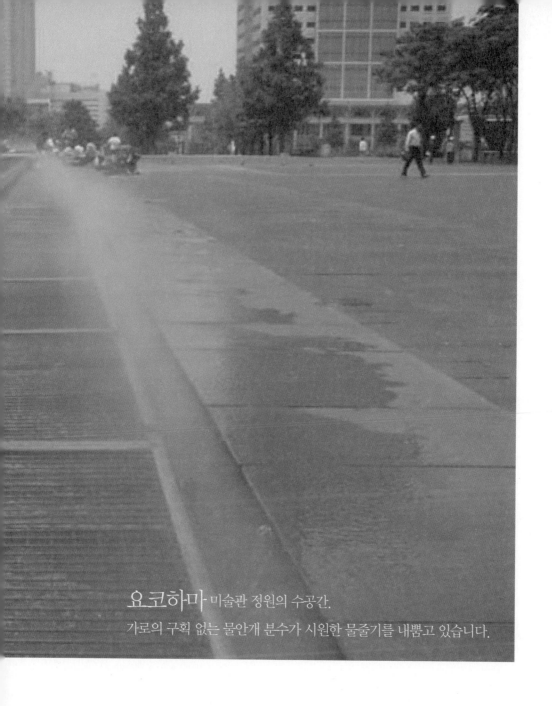

요코하마 미술관 정원의 수공간.
가로의 구획 없는 물안개 분수가 시원한 물줄기를 내뿜고 있습니다.

content

Desi

public

content

Design

public

05

지역민과 함께하는
전시공간

2013.11

박물관

지방자치단체마다 특화된 지역의 자원 만들기에 많은 힘을 쏟고 있습니다. 한국에도 헤아릴 수 없을 만큼 많은 박물관과 미술관이 운영되고 있으나 지구촌 사람들이 찾아오고 박물관과 미술관이 지역민들의 생활 속에서 밀접하게 영향력을 주는 것에는 아직도 미흡한 부분이 많습니다.

박물관은 세계의 역사 · 예술 · 민속 · 산업 · 과학 등 고고학자료 · 미술품, 기타 인문 · 자연에 관한 학술적 자료를 수집 · 보관 · 진열하여 교육적 배려하에 일반 민중의 전람에 이바지하고, 또 그들의 자료에 대하여 조사 연구하는 시설로써 교양 · 조사연구 · 레크리에이션 등에 자료를 제공하기 위하여 필요한 사업을 추진하고, 아울러 이들의 자료에 관한 조사연구를 목적으로 하는 기관입니다. 국제박물관협의회(International Council of Museums:ICOM)에서는 "문화적 또는 학술적 의의가 깊은 자료를 수집하여 그것들을 연구 · 교육을 위하여 보관하고 전시하는 상설기관은 모두 박물관으로 간주한다."라고 정의하고 있습니다.

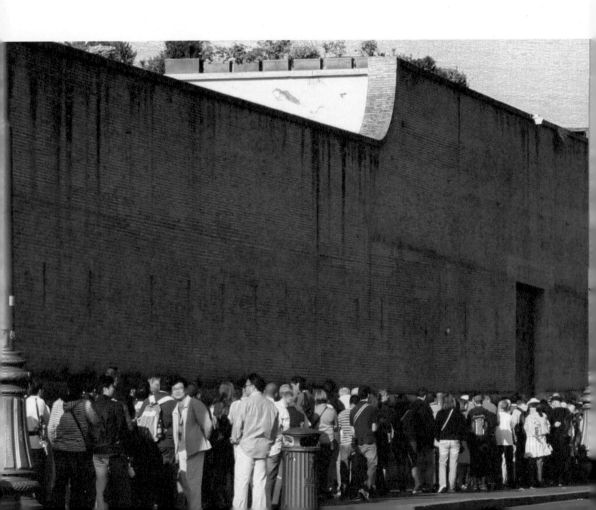

이 정의에서는 첫째, 공공도서관 및 문서관에 의해 경영되는 상설전시관 둘째, 일반 시민에게 공개되고 있는 사원·궁전·분묘 등의 보물류, 사적·유적·자연경관 등과 같은 역사적 기념물과 그 부속물 셋째, 살아 있는 자료를 전시하고 있는 식물원·동물원·수족관·생태사육관 및 그와 유사한 기관 넷째, 자연보호 지구 등이 포함됩니다. 세계의 선진 도시국가들은 고전적 건축물을 점진적으로 진화시키며 일상생활에 적합하게 활용시킵니다. 필자가 기행해 본 곳 중 이탈리아에 위치한 인구 1,000명이 안 되는 세계에서 제일 작은 나라 로마교황(敎皇)이 통치(統治)하는 세속적(世俗的) 영역(領域)인 바티칸시국은 매일 이른 아침부터 길게는 1km이상 줄을 서서 차례를 기다리며 바티칸 박물관에 입장이 가능합니다.

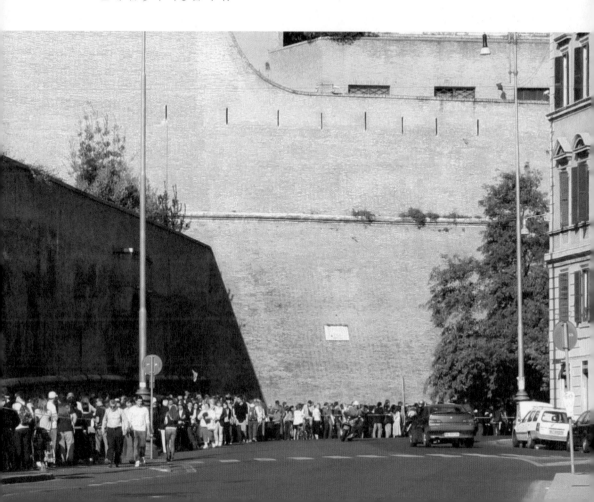

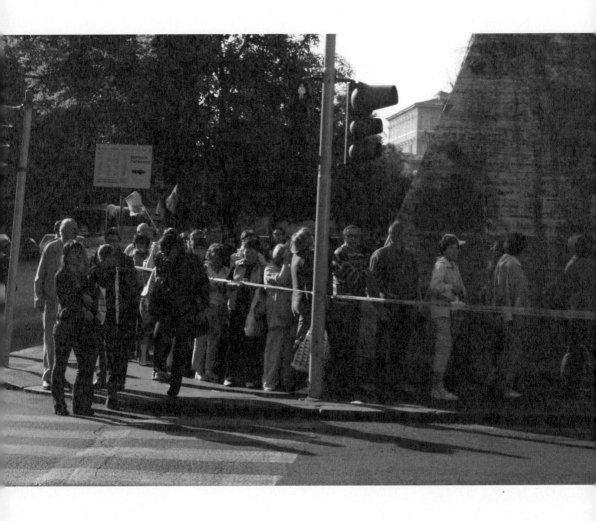

과거와 현재 그리고 미래의 연속성과 그 문화를 공유할 수 있는
시민의식 마저도 도시와 마을의 경쟁력이 되고 있습니다.

미술관

미술품을 진열 · 전시하는 박물관. 미술박물관의 약칭으로, 회화 · 조각 · 공예품 등의 문화유산을 수집하여 감상 · 계몽 · 연구를 위해 전시하는 곳입니다. 그리스 예술의 여신 무사이의 신전인 무세이온(mouseion)이 어원이며, 고대의 유명한 박물관으로는 BC 280년 프톨레마이오스 2세가 완성한 무세이온이지만 미술박물관이 조직된 것은 18세기의 일입니다. 르네상스시대에는 고대 그리스나 로마에의 동경이 미술품 수집이라는 형태로 나타났다고 합니다.

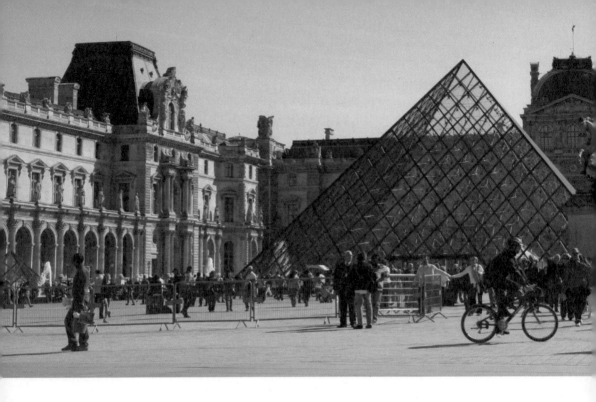

미술품은 왕이나 귀족들이 점유하였고, 프랑스혁명 이후에도 같은 현상을 보였습니다. 그것이 점차 미술관에 진열되고 일반에게 공개되기 시작한 것은 시민사회의 형성과 밀접한 관계가 있습니다. 이탈리아의 피렌체에 우피치미술관이 창설되고 공개된 것은 1737년이고, 로마의 바티칸미술관이 1773년, 런던의 대영박물관이 1759년, 프랑스의 루브르미술관이 1793년입니다.

초기에는 기술적 도구 또는 역사적 문화재까지도 총괄했던 경향이 차차 과학박물관 · 역사박물관 · 민속박물관 그리고 미술박물관으로 나누어졌습니다. 글로벌시대 세계의 도시들은 다양한 문화와 역사 인류의 자원을 자원화하여 지역의 경제 활성화에 기여하고 있습니다. 프랑스 파리에 위치한 세계의 3대 미술관인 루브르박물관 로비의 경우 피라미드형 유리 돔으로 건축되어 건축물에 지하에 자연채광을 유입시키고 그 지하광장은 입체적이며 복층형 광장으로 형성되어 시민과 소통합니다.

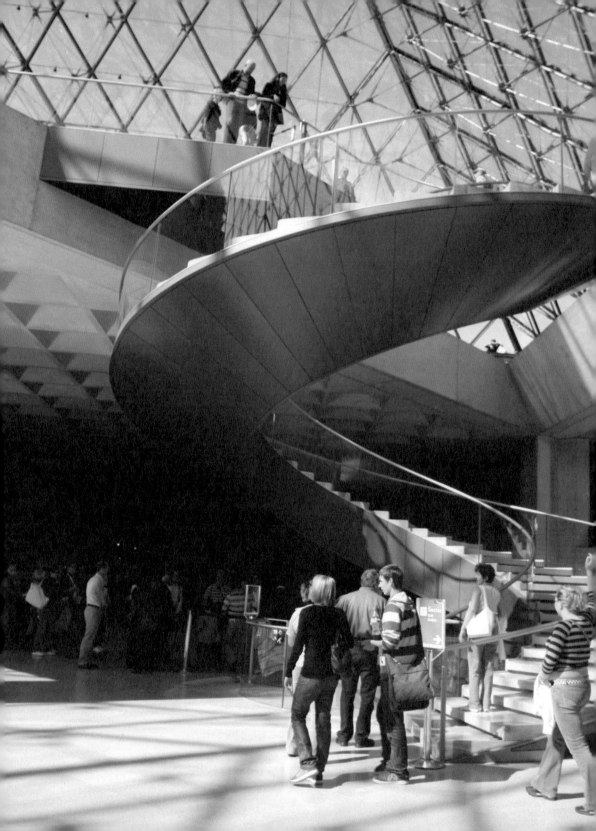

복층광장의 형태는 한국의 공공건축 및 실내 환경의 영역에서 심층 연구하여 한국의 환경에도 적용할 수 있는 방법을 모색해야 할 것입니다. 루브르박물관 광장에는 보행자와 자전거들이 자유롭게 소통하고 축제하며 단절과 끊임이 없는 연속적인 흐름이 존재합니다.

일본 록본기의 동경시립미술관의 경우에도
외부의 건축 환경은 시민들에게 공원으로써
의 기능을 제공해주며 비 전시 실내공간은
시민에게 휴식공간으로 제공하고 있습니다.

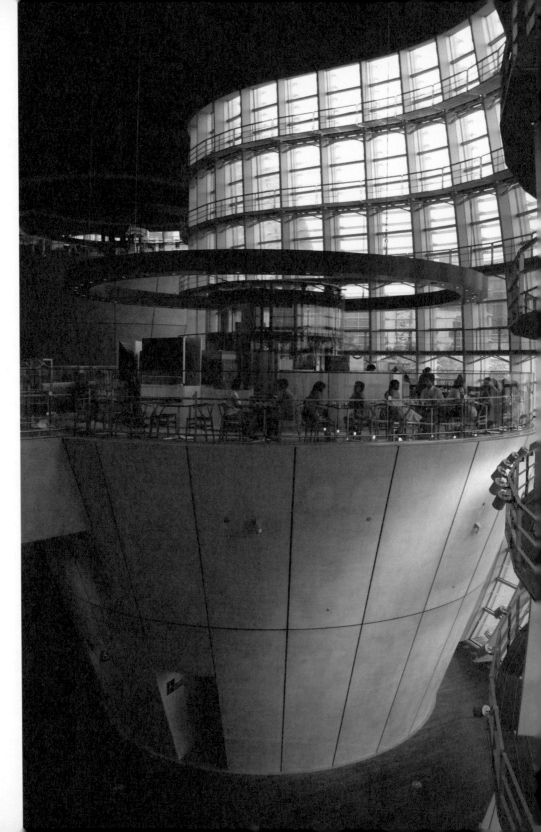

복층형 통로의 브리지와 외딴섬 형태의 구조물로써 연결은 공간 안에 또 다른 입체의 소통을 의미합니다. 미술관의 기능을 초월하여 건축물의 내·외부에서 시민에게 문화를 제공하며 교환하고 소통하고 있습니다.

한국의 지방자치단체마다 운영되고 준비하고 건설되고 있는 전시공간들이 세계적인 관광명소가 될 수 있는 전략 마련도 중요하지만 지역민이 참여하는 자원 발굴 그리고 다양한 분야에서의 전문가집단과의 협의를 통하여 지역만의 특화된 자원을 만들어 나가야 할 것이며 세계인들의 사랑을 받으면서 박물관과 미술관의 공개공지와 일부 시설들을 지역민이 공원으로 광장으로 건축물의 일부는 유효 적합한 방안에서 활용할 수 있는 생활 속의 문화공간으로 태어나도록 힘써야 할 것입니다.

content

Des

public

content

Design

public

06

도로교통 노면표지
가이드라인 수립의 필요성

2013.12

도로교통
노면표시
가이드라인
수립의
필요성

며칠 전 도로교통 노면표시에 대한 이야기를 나누다 오래된 디자인노트를 꺼내들었습니다. 2008년 10월 4일 공공미술가 도로시설 표식페인팅을 하는 작업자는 거리의 미술가라 부르며 일기처럼 메모해두었던 내용을 살펴보니 이렇게 기록되어 있습니다.

160

유럽의 공공디자인 자료조사를 다녀온 직후 시차적응이 채 안된 상태에서 자전거도로 교통표지판과 픽토그램 관련 논문을 진행하며 자전거를 이용한 출근길에 정신이 번쩍 드는 광경을 목격했다. 횡단보도의 낡은 선과 보행방향 화살표 등 자동차도로 노면의 페인트가 떨어져 나가고 희미해져 보수 작업을 하고 있었다.

적절한 시기의 유지관리는 바람직하고 다행스러운 일이라 할 수 있겠으나 문제는 작업자들의 작업방법에 여러 문제가 보였다. 3인이 한 팀을 이루어 작업을 진행하고 있었다. 기존의 화살표보다 그 크기가 작게 그것도 비스듬하게 덧칠 작업을 하고 있었다. 작업자들은 몸에 익은 반복적 움직임으로 잡담하며 담배를 물고 작업하는 모습은 전문직업인 답지 않은 볼썽 사나운 모습이었다. 불과 며칠 전 선진도시국가들의 답사를 다니며 접했던 국외의 작업자들의 진지한 작업과정과는 많이 달라보였다. 한눈에 보아도 시스템화 되어 있지 않으며 노면표시에 대한 가이드라인과 그에 따른 상세지침은 전무해 보였다. 보수작업을 하고 있으면서 기존의 것과 같은 크기로 정확한 시공을 하지 않고 있

었던 것이다. 문자와 화살표 등 노면표시들이 그 사용 용도에 따라 다양하게 매뉴얼화 되어 있지 않는 것임에 분명했다. 매뉴얼이 없다면 노면표시 제작 시 그 크기와 여러 조건충족의 표준은 어디에 근거하는 것인지 궁금해졌다. 현장시공자는 기존 시공된 화살표와 신규로 덧칠될 화살표의 크기가 맞지 않으면 그 조직의 상위계통에 상의하여 수정 보완함이 바람직할 것이다. 거슬러 올라가면 어딘가 업무의 부재가 있었을 것이다. 시공자는 거리의 미술가라고 볼 수 있다. 자동차도로 노면에 표시된 화살표를 많은 공공의 대중이 보게 될 것이다. 액자 없는 공공미술이 분명한데 삐닥하며 크기가 다르게 덧칠되어 있는 화살표를 바라보며 한국의 공공디자인의 현실을 실감해본다.

시공자의 직업정신은 성실하고
섬세하게 일하는 모습을 바라보는 것만으로도
믿음이 가고 멋져 보이기까지 하는 선진도시국가들의 작업자들과
비교하는 것은 잘못된 생각일까?

시설시공자들이 설계 계획과정을 되돌
리기엔 여러 복잡한 과정과 불편이 있
을 것이나 오점이나 형평성이 맞지 않
는 불합리한 점 또한 절차를 밟아 수정
하는 자세가 진정한 공공의 복지에 기
여하는 길일 것이다. 이런한 수정을 요
구하는 관계자에게 까칠한 업무수행자
란 오명과 상명하복의 관료주의는 이제
더 이상 안된다.

한국의 경우 도로교통 노면표시 문자형 기준 및 설치방법 연구개발이 시급합니다. 문자형 노면표시가 지역별 도로별로 제각각 설치됨에 따라 글꼴, 크기, 배열 등이 서로 달라 정보전달의 통일성, 일관성, 연속성이 유지되지 않고 도시미관에도 부적합하므로 연구개발을 통하여 "도로교통 노면표시 문자형 기준 및 설치방법"을 명확히 정립하여야 합니다. 문자형 노면표시는 주행 중인 운전자가 짧은 시간 동안에 식별이 가능하고 내용을 쉽게 인지할 수 있도록 글꼴, 크기, 색상, 배열 등이 정형화 되어야 하며 도로상의 정보전달 수단으로써 국가차원에서의 통일성이 확보되어야 하고, 전달내용의 일관성 및 공간적 연속성이 유지되어야 한다 아울러 현재 설치 운영 중인 문자형 노면표시는 지역별로 도로별로 글자체, 글자크기, 배열방법 등이 상이하여 도시미관측면에

서도 부적합한 수준으로 관련 기준은 이미 10여 년 전에 작성된 것으로 2008년 지식경제부의 공공디자인개선사업으로 개발된 도로표지, 도로명판 전용 서체인 한길체를 적용하지 않고 있는 실정입니다. 운전자의 접근 속도와 시야각에 따른 가독성 제고를 위하여 글자의 장평 및 가로세로 획의 두께를 달리하는 시지각적 디자인 요소를 적용하여야 하나 현재 기준에는 미반영 상태이며 또한 일정한 지점에 동일 디자인 요소를 적용할 수 있는 설치방법이 개발되어야 일관성 있고 통일성 있는 교통안전시설물의 설치 및 유지관리가 가능합니다. 시급한 시일에 시지각적 디자인 요소를 적용하여 도로등급별 문자형 노면표시의 형상 및 기능 기준을 정립하고 최소한의 교통통제를 통해 안전하고 신속하게 통일성 있는 시공이 가능한 설치방법이 연구되어야 할 것입니다. ·

현행도로교통법 시행규칙을 살펴보면 노면표시 문자형의 글자형태로 일부 한글과 숫자만을 예시하고 있으며 글자의 크기, 규격 등과 같은 구체적인 도안 기준은 제시되지 않은 실정이며 교통안전 시설실무 편람해설을 살펴보면 글자 획의 치수를 명시하고 있으나 가독성 제고를 위한 가로 세로 획의 두께 차이가 거의 없으며 가이드라인이 전무한 상태입니다.

교통노면표시 설치·관리 매뉴얼의 경우에도 노면표시와의 설치간격과 글자 전체의 크기만 명시하고 있으며 글자체나 차로 폭과 연관된 글자의 크기에 대해서는 언급이 되어 있지 않으며 글자체 및 글자 도안을 위한 구체적인 치수 등과 관련한 기준이 부족하고 도로에서 현장 작업자의 기술과 경험에 따라 주관적 작도로 수동식 기계를 사용하여 설치하기 때문에 통일성 있는 설치는 현실적으로 불가능한 상태입니다.

노면표시 문자형 설치는 글자체, 크기, 배열방식 등이 지역별로 상이하여 통일성 없으며 다차로에 설치된 노면표시 문자형의 경우 무리한 수평배열, 한글/영문 혼용 등으로 가독성이 부족합니다. 심미성도 결여되어 도시미관을 심각하게 저해하고 있는 실정으로 도로등급별, 지역별 노면표시의 글자체, 크기, 배열상태가 서로 달라 통일성이 결여되어 있으며 차로 폭과 설치 위치를 고려하지 않고 설치된 노면표시로 인하여 가독성 및 정보전달 능력 저하되어 있습니다. 한글과 영문 혼용으로 설치된 노면표시는 운전자의 혼란을 초래하고 노면표시 마모 및 훼손 등에 따른 인지적, 시인성이 부족하게 조사되었습니다. 국내·외 노면표시 문자형 지침 사례를 살펴보면 한국의 경우 선, 기호 등은 표시 종류별 의미와 설치장소, 설치예시도 부분이 자세히 명시되어 현장 작업시 판단근거로 활용하기에 비교적 양호한 편이나 문자형은 설치기준과 설치예시도 부분이 단순 축약되어 있어 설치 기준으로는 부족하여 현장 작업자의 기술과 경험에 따라 설치하고 있는 실정입니다.

176

국외의 경우 노면표시 지침서에서는 국내 기준에는 부족한 글자의 정렬, 설치 간격과 위치 등을 상세히 제시하고 있으며 영국의 경우 도로등급별로 글자의 크기 및 형상, 설치간격 등에 관한 작도 표준안을 제시하고 있습니다. 이에 대하여 문자형 노면표시의 통일성 있고 일관성 있는 국가차원에서의 표준 가이드라인 및 설치방법을 마련하며 일반운전자, 고령운전자 및 교통약자에게 가독성과 인지성이 향상된 문자형 노면표시 정보를 제공할 수 있으며 연계되고 일관성 있는 노면표시 체계를 구축하고 설치방법의 간소화와 시공시간 단축으로 작업자의 안전성 또한 보장할 수 있는 가이드라인 수립이 절실히 요구됩니다.

content

Desig

public

content

Design

public

07

색이 도시의 길잡이다

2014.10

색이
도시의
길잡이다.

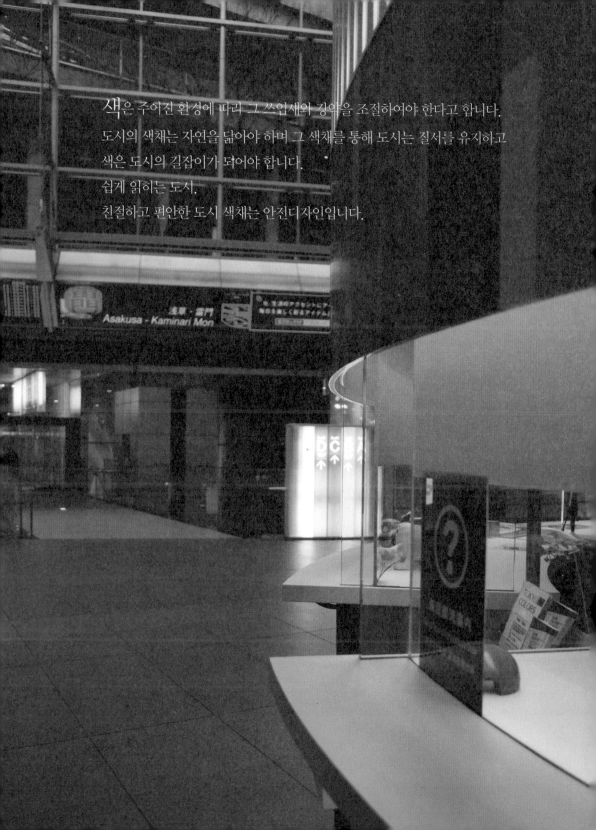

색은 주어진 환경에 따라 그 쓰임새와 강약을 조절하여야 한다고 합니다.
도시의 색채는 자연을 닮아야 하며 그 색채를 통해 도시는 질서를 유지하고
색은 도시의 길잡이가 되어야 합니다.
쉽게 읽히는 도시,
친절하고 편안한 도시 색채는 안전디자인입니다.

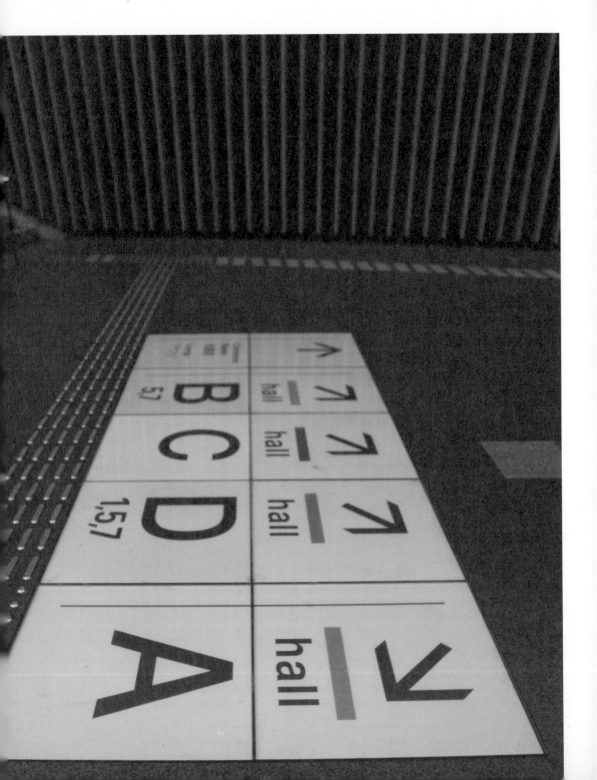

1980년대 세계의 도시 도쿄를 위한 새로운 랜드마크를 창조하고자 도쿄의 신도청과 함께 건설을 계획하여 1990년 현상 공모에서 미국 건축가 '라파엘 비뇰리'의 설계가 당선되었고, 1992년 공사를 시작하여 1996년 말 완공된 도쿄 국제포럼(Tokyo International Forum)의 건축 환경을 통해 우리는 색채의 위계질서를 통하여 쉽고 편리하며 그래서 안전한 도시와 실내공간에서의 길잡이가 되고 있는 실천사례를 경험할 수 있습니다.

도쿄에서 가장 복잡한 출퇴근 중심지로
건물 안에 여러 문화 시설이 갖춰지도록 했습니다.
이 건축물들을 연결하는 광장은 도쿄의 보행자 통행의
일정한 흐름을 고려해 설계되었다고 하며 여기에는
세상에서 가장 큰 유리 구조물인 〈유라쿠조 캐노피〉가 세워졌다고 합니다.
또한 2만 평방미터 넓이의 공간을 유리로 덮어
자연광이 건축물 내부에 고스란히 유입됩니다.
도쿄 국제 포럼은 진정 창조적인 도시 건축물이라고 이야기할 수 있습니다.

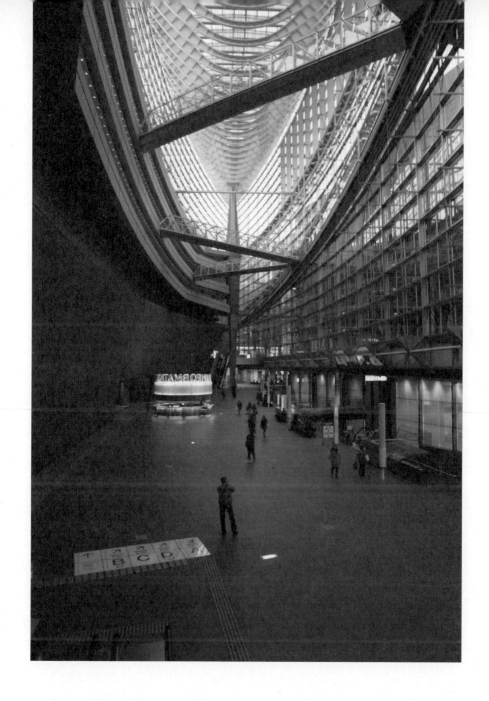

특히 도쿄국제포럼(Tokyo International Forum)의 넓은 실내는 색채위계질서를 잘 계획하여 실천하고 있어 방문객들이 쉽고 편하게 목적지를 찾아갈 수 있습니다. 건축물의 외부에서부터 시작되는 대규모홀에 대한 각각의 이미지컬러로 길잡이 역할을 하고 있으며 실내로 들어서면 인포메이션 데스크가 쉽게 눈에 들어와 안내의 역할을 할 수 있는 시스템을 구축하고 있는 것입니다. 또한 방문객의 시선을 배려하여 바닥면에도 문자와 기호 등 색채를 적용한 플로어 사인시스템을 적용하여 운영하고 있습니다. 각각의 홀별 색채팔레트를 반영하여 인포메이션데스크에 집중시키면서 색채를 통한 시각적 안내를 하게 됨으로써 방문객들은 문자 또는 기호와 함께 색채를 기억해 목적지를 쉽게 찾아 가는 매우 과학적인 색채위계질서의 시스템을 운영하고 있습니다. 지상과 지하 건축물의 인근 연결통로에 이르기까지 일관된 색채 가이드라인을 적용하고 있으며 전시장에 관련된 리플렛 카탈로그 등도 각각의 홀에 적용한 일관된 색채팔레트를 적용하고 있는 사례를 통해 다양한 색의 중요성과 사용성을 느끼게 합니다.

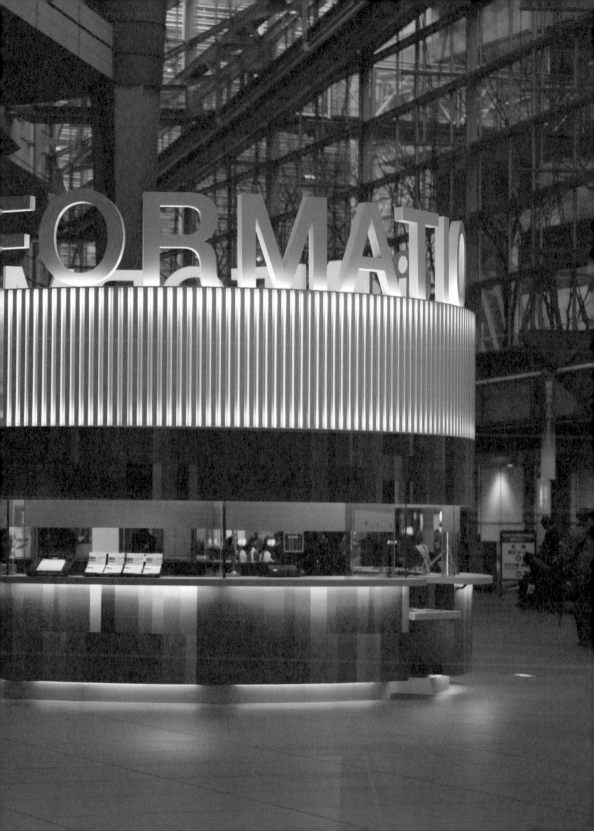

한국의 가로에서의 색채환경은 사용성과 그 중요성에서 위계질서를 갖추고
있지 못하여 혼란과 혼돈의 시각적 폭력에 노출되어 있습니다. 선행사례를 연
구하여 개선이 시급히 이루어져야 할 것입니다.

도심에서
원시자연을
만난다.

자연 안에서 그들은 또다시 자연을 끌어안는다

싱가포르는 독립직후 60년대의 혼란기와 70년의 고도 성장기를 거쳐 80년대 보다 성숙한 안정과 발전을 이룩하였습니다. 90년대 이후 싱가포르는 세계화 지방화 시대를 맞아 체질개선을 통해 세계 제일의 국가가 되려고 노력하여 21세기 아시아의 중심 국가로 도약하고 있습니다. 그 이유에는 바로 계획 도시 국가라는 근본적인 공간적 활용에 따른 경쟁력에서 찾아볼 수 있습니다.

싱가포르는 2005년 발표한 '관광(Tourism) 2015' 계획에 따라 관광산업을 경제성장의 원동력으로 발전시키고자 노력하고 있습니다. 센토사(Sentosa)와 마리나 베이(Marina Bay) 두 지역을 개발하고 "생활하고, 일하고, 즐기기에 훌륭한 도시 만들기"라는 목표아래 1974년 도시계획 및 설계전문가로 구성된 도시재개발국(URA, Urban Redevel -opment Athority)을 설립하고 싱가포르 전체의 도시계획과 보전을 관리하고 있습니다. 이와 함께 도시경관에 대한 체계적인 관리를 위해 도시디자인계획(Urban Design Plan)을 수립하였고, 도시 디자인가이드라인(Urban Design Guidelin)을 통해 도시의 공공공간과 개별건축물에 대한 섬세하고 통합적인 관리를 시행하고 있습니다.

싱가포르의 도시계획 수립은 3단계를 걸쳐 진행됩니다. 첫번째 단계인 기본구상 차원의 콘셉트계획(Concept Plan)을 거쳐 보전기본계획(Conservation MasterPlan)과 개발가이드계획(Development Guide Plan) 그리고 도시디자인계획(Urban Design Plan)을 지정합니다.

두번째 단계의 계획이 종합적인 검토를 거쳐 최종적으로 마스터플랜이 수립됩니다. 싱가폴의 도심부는 오랜 시간 동안 성장 발전해 오면서 도시의 정치, 경제, 사회, 문화의 중추적 역할을 하고 다양한 기회를 제공하기 때문에 도심부의 디자인계획의 경우, 그 도시의 상징적인 공간으로 도시의 경쟁력과 직결되는 부분입니다. 싱가포르의 도심부는 중심기능 수행과 더불어 도심부로서 상징성을 동시에 가지기 위해 도시의 이미지를 제고하는 오픈스페이스와 공공어메니티 공간조성 및 경관계획의 섬세하면서 수준 높은 질, 그리고 기존의 개발된 지역과의 조화 등의 도시디자인 부문에서 성공적인 사례로 평가받고 있습니다.

싱가포르는 섬으로 이루어진 도시국가로 해상 동서교통의 중요지점에 자리잡고 있어 자유무역항으로 번창하였습니다. '아시아에서 가장 뛰어난 그린시티'로 불리며 대형 건축물에도 사인 1개만 설치를 허용하는 등 옥외광고물을 철저히 규제하며 도시의 미관을 위한 정부의 강력한 규제로 '클린시티'의 명성까지도 얻고 있습니다. 친환경 경관으로 싱가포르는 많은 녹지를 조성하고 있습니다. 머라이언공원(Merlion Park)은 싱가포르의 전설 속에 등장하는 멀라이언(상반신은 사자, 하반신은 물고기)상 주변으로 조성된 워터프론트 공원을 조성하여 모든 가로시설물들은 녹지와 조화롭게 설치되어 있습니다.

대표적인 사례로는 140년 역사를 보유하고 있는 싱가포르 최대 식물원으로 알려져 있는 도심 속의 국립식물원 보타닉 가든은 열대림으로 이루어져 있으며 양치류, 장미, 난초류가 자라고 있는 정원과 3개의 호수가 도심의 한 복판에 위치하고 있습니다. 시민들에게 휴식을 주고 있는 녹지로 싱가포르의 시민들에게 사랑받고 있는 명소로써 도심에서 원시자연을 만나게 되는데 그 자연 안에서 그 들이 또다시 끌어안는 자연을 만나게 됩니다.

드넓은 가든 안의 작은 건축물 외벽에도 이 가든에서 서식하는 나무와 식물 그리고 꽃들을 그려 넣어 자연과 어우러지도록 계획하였으며 모든 시설물들과 안내 표지판들은 가든과 일체가 되는 친환경재료를 사용하였으며 일관된 색채위계질서를 유지하고 있습니다. 가든 안의 모든 시설물들은 식물의 일부처럼 보이도록 철저히 계획되어져 운영되는 친환경시스템이 운영되고 있는 것입니다.

도심 한복판에 가든을 형성하고 19세기 전까지 땅콩 공장이던 지역을 세계최대 쇼핑센터로 발전시킨 1970년도의 도시계획 정책으로 도시는 절제되었지만 친환경적 키워드로 거리를 걷다보면 곳곳에서 녹색 아이템을 발견하게 됩니다.

건축 벽면의 녹화계획과 옥상녹화를 계획하고 실천하여 상업지구 거리에서도 그린시티를 실천하며 도시 전체가 도심 속에 마련된 원시자연이며 시민들의 쉼터인 보타닉가든과 함께 자연을 닮은 디자인과 자연에서 학습하고 경험한 그들의 색채위계질서를 찾아 볼 수 있습니다.

content

Desig

public

content

Design

public

안전한 도시 친절한 도시
2014.10

배려+친절

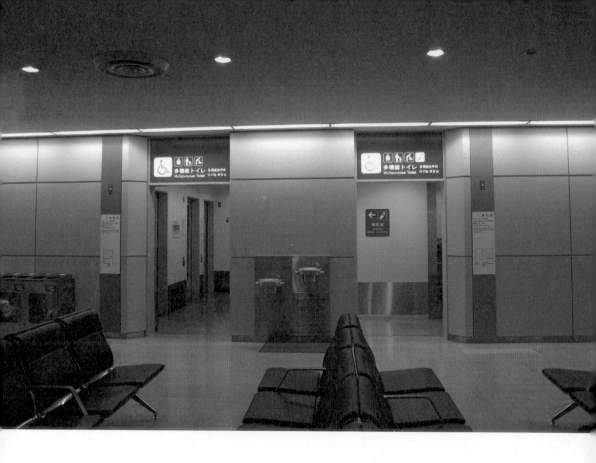

오랜만에 일본에 다녀왔습니다. 일본은 필자를 또 한번 놀라게 합니다. 항상 그랬습니다. 매번 올 때마다 일본의 도시는 안전하고 친절했습니다. 서울에서 인천국제공항까지 일본의 '나리타' 국제공항에서 동경까지 이동하는 시간을 단축하기 위하여 그 동안 동경에서 가까운 '하네다' 국제공항을 자주 이용했던 터라 미처 발견하지 못했던 것 같습니다.

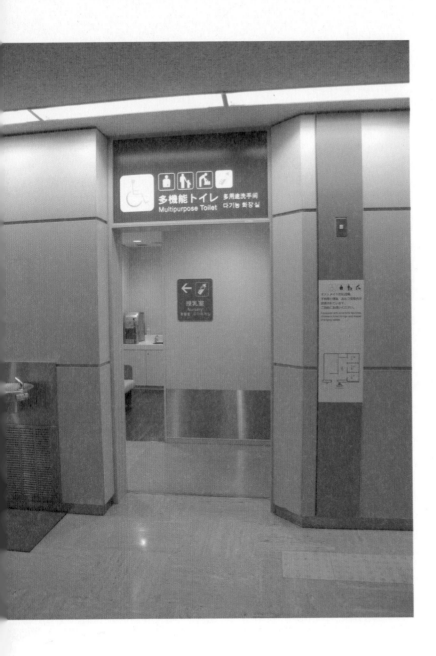

"다기능화장실" 칸칸이 들여다보면 구석구석마다 면면히 친절과 배려를 엿볼 수 있었습니다. 이미 오래 전에 유니버설디자인을 도시에 적용했음을 익히 알고는 있었지만 놀라움을 감출 수가 없었습니다. 입구에서부터 시각장애인을 배려한 점자안내표지부터 시작하여 다기능 화장실이라고 표지판을 붙여둔 것처럼 장애가 없는 모든 사람들이 범용적으로 사용할 수 있도록 갖추어진 화장실입니다.

일본에서 돌아오는 길에 인천국제공항의 화장실을 찾아보았습니다. 일본의 다기능 화장실과는 화장실 입구의 표지판에서부터 다른 점을 발견할 수 있었습니다. 더욱 놀라운 것은 '장애인 노약자 어린이 겸용' 이라고 표지가 붙어진 화장실을 열어보니 어린이용의 작은 변기가 설치되어 있어 어른들은 전혀 사용할 수 없는 위생기구가 설치되어 있었으며 반대로 어린이들이 사용하기에는 높아서 손이 미치지 못하는 높은 곳에 매달려 있는 화장지를 보면서 아직도 우리의 환경은 바뀌어야 할 것이 많다는 것을 또 한번 느끼게 되었습니다.

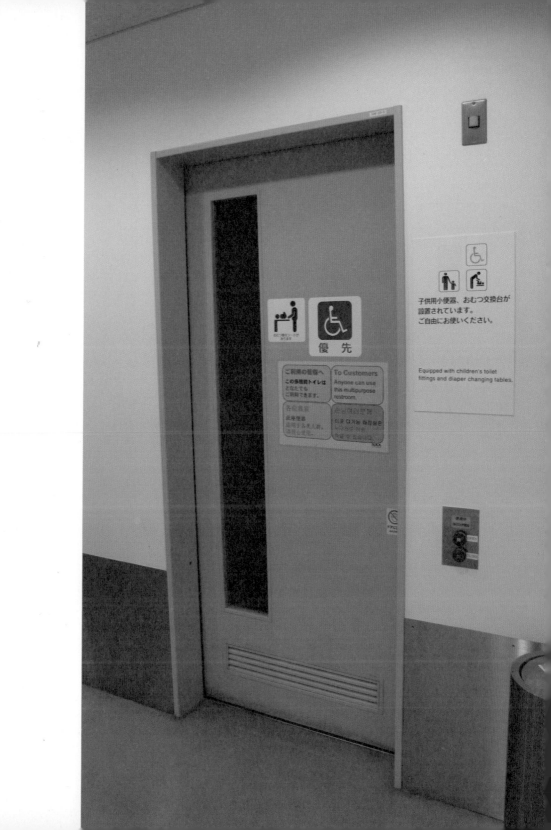

子供用小便器、おむつ交換台が
設置されています。
ご自由にお使いください。

Equipped with children's toilet
fittings and diaper changing tables.

優　先

ご利用の皆様へ　To Customers
この多機能トイレは　Anyone can use
どなたでも　this multipurpose
ご利用できます。　restroom.

동경의 도시 그리고 건축물들의 화장실 표지판은
가독성과 시인성이 좋으면서 디자인이 세련되어
있습니다. 역사공간의 동선을 따라 한번의 단절도
없이 연속성 있게 설치되어 있는 시각장애인을 위
한 선형블럭과 점형블럭은 진행과 멈춤을 정확히
안내하고 있습니다.

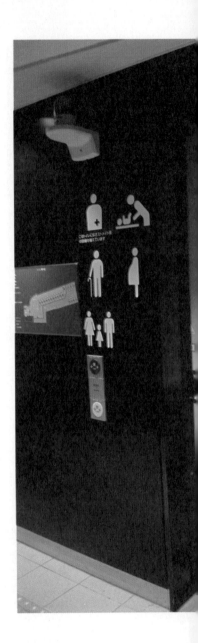

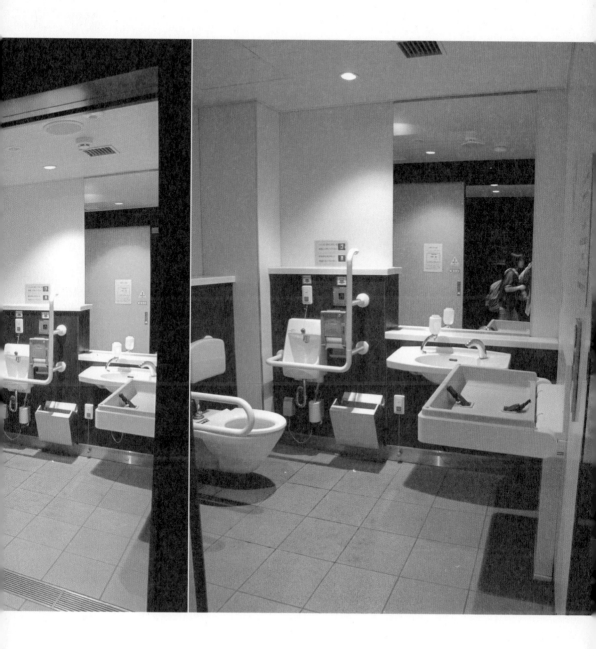

근래 들어 발생되는 한국의 사고를 두고
외신들은 21세기 한국이 개발도상국형 사고를 경험하고도
교훈을 얻지 못하고 있다고 꼬집고 있습니다.
이쯤 되니 다양한 분야에서 발 빠른 행보를 하고 있습니다.

5・6

✈ 成田エクスプレス
Narita Express

スーパービュー踊り子
Super View Odoriko

ホームライナー小田原
Home Liner Odawara

スワローあかぎ・あかぎ
Swallow Akagi・Akagi

臨時快速ムーンライトえちご
Extra Train Moonlight Echigo

東武線直通（特急）
Through service to Tōbu Line (Express Train)

スペーシア
Spacia

日光・きぬがわ
Nikkō・Kinugawa

여기저기에서 안전디자인세미나가 열리고
지방자치단체들도 온통 난리가 난 듯합니다.
금방 시들해지지 않았으면 좋겠습니다.

안전하고 편리한 도시환경 그리고
친절한 도시가 삶의 행복지수가 높은
도시와 마을입니다.

사진이미지에서 볼 수 있듯이 역사 곳곳에 있는 친절한 사인물을 발견할 수 있습니다. 이를 시각전달 디자인(Visual Communication Design)이라고 부르고 있는데 본래 목적은 문자에 의존하지 않고 메시지를 표현하고 전달하는 것입니다. 국제화가 급속도로 진행되는 동안 회화적이고 다양한 표현기법으로 개발된 그림기호의 역할은 더욱 커지게 되었습니다.

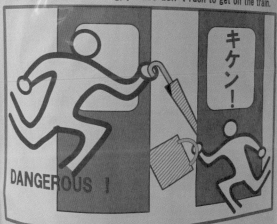

と
閉じかけたドアに
「カバン」や「かさ」を
い
入れないでください

When the door is closing, please don't rush to get on the train.

キケン！

DANGEROUS！

思わぬケガをすることがあります
⚠ かけ込み乗車はキケンです

It is dangerous to run to catch the train.

JR
JR東日本

픽토그램은 오늘날 일상생활에 없어서는 안 될 중요한 커뮤니케이션의 하나가 되어 있지만 한국의 가로환경에서 보이는 픽토그램의 수준은 미흡하기만 합니다. 픽토그램은 한국의 도시환경에 절실하게 필요한 디자인의 요소로써 다양하고 다각적인 분야에서 연구하여 안전한 도시와 친절한 도시를 만들어 가야 할 것입니다.

여러 날을 고민하면서 써내려간 에필로그를 지우고 늦은 밤 다시 글을 쓰기 시작합니다. 글을 써본 사람들은 다 아는 사실이지만 쉬우면서도 어렵고 어려우면서도 쉬운 게 글인 줄도 모르겠습니다. 머릿속에 흐르는 수많은 생각들 중에서 글머리를 꼬집어 잡아내기란 그리 쉽지 않은 일입니다.

맺음 글을 다시 쓰게 된 사정은 이렇습니다.

강의와 일상의 업무 외에도 오후에 세 차례의 오프라인 자문회의와 또 한차례 온라인 자문회의가 있었습니다. 지방자치단체의 관료와 때론 담당주무관과 사업체에서 함께 찾아오기도 하며 개방된 사안에 대하여 사업체가 찾아와 사전에 디자인 자문을 받아갑니다.

때로는 호남의 남쪽 끝에서 때로는 영남의 남쪽 끝에서 이른 새벽 출발하여 장시간 차를 타고 오기도 합니다. 힘들 것입니다.

회의가 끝나고 그 먼 길을 다시 내려가야 한다는 부담감이 자문하는 필자도 크게 느껴질 때가 많습니다. 그래서 가능한 양적으로나 질적인 면에서 정성스럽고 풍족하게 자문을 하고자 노력합니다. 수년을 그래왔고 자격이 주어진다

면 앞으로도 그렇게 할 것입니다. 전국의 지역에서 수고를 아끼지 않으며 열정을 불태우는 많은 분들이 계신다는 것을 알고 있고 기억하고 있습니다. 그리고 이 시간에도 고단하고 분주한 그 분들의 노고가 느껴집니다.

그러나 관료사회의 순환보직제도로 인하여 담당이 바뀌는 과정에서 피치 못할 업무의 공백 아닌 공백으로 발생되는 오늘 같은 날은 안타깝기도 하며 슬며시 부화가 날 때도 있습니다.

중앙정부의 지원금과 지방정부의 재원 그리고 미미하나 시민과 주민들의 자부담도 투입되는 시범사업의 진행과정이 체계적이지 못하여 과거 잘못된 사례들이 걸러지지 않은 채 엇비슷하게 재등장되고 있다는 점들과 사업범위내 공정률의 절반과 과업의 완료시점에 전문가의 자문을 청한다는 것은 누구의 잘잘못을 탓하기보다 소통이 부족한 우리의 현주소를 여실히 드러내 보이고 있는 것입니다.
또 다른 자문은 현실적이지 못한 조례를 따라 비효율적이고 비합리적인 건축과 도시디자인이 이루어지고 있다는 점입니다. 건축이나 이와 유사한 행위에 대해서는 공정에 따른 상세한 계획안이 필요합니다. 디자인은 그러합니다. 사업대상지에 대한 주도면밀한 인문사회 자연 환경 등 다양하고 다각적인 차원

에서 조사 분석을 통하여 키워드를 추출하고 콘셉트를 정한 후 지역이나 과업의 특성에 부합한 스토리텔링을 통하여 기획하고 이를 구체화 시키는 기획설계 기본설계 그리고 실시설계 순으로 통상 진행하고 있습니다. 이후 검토와 수정 등의 많은 피드백이 오가며 마침내 시공이 이루어지게 됩니다.

군대에서도 마찬가지입니다. 작계라고 불리는 작전계획서에 따라 단계별로 유사시 행동요령이 마련되어 있고 이를 반복적으로 숙달하여 유사시 반사적으로 대응하고자 하는 매뉴얼입니다.

우리는 이웃나라 일본을 매뉴얼사회라고 합니다. 많은 분야에서 답답할 만큼 규칙을 따릅니다. 그래서 우리는 흉을 보기도 합니다. 매뉴얼이 없으면 아무것도 못할 것이라고 말입니다. 하지만 우리는 일부에서 저지르고 보자는 무계획이 계획인 주먹구구식 과업을 실행하고는 있지 않은지 되짚어 봐야 할 것입니다.

잘못된점을 인식하면서도 근본적인 문제는 개선하고자하는 관계자들의 의욕이 미미합니다. 책임질 수 있는 디자인과 책임질 수 있는 자문을 해야합니다. 깊은 고민속에 빠져있던 필자는 늦은밤 자문위원직의 사직을 청하였

습니다.

이제는 안 됩니다. 구체적인 계획을 바탕으로 실천이 이루어져야 합니다.

오늘날 경쟁하듯 도시와 마을들은 다양한 사업을 통하여 유명세를 떨치는 명소를 만들고자 노력합니다. 그러한 노력으로 마을은 뜨는데 정작 주민들은 하나둘 마을을 떠난다고 합니다. 무엇이 우리를 그리고 도시와 마을에 거주하는 정주민의 행복지수를 높게 하는지 살피고 행동으로 옮겨야 할 것입니다.

모든 일에는 혼(魂) 신(神) 의 힘이 필요합니다. 그래서 영혼이 녹아있는 작품과 과업들은 오래토록 사랑받게 되는 것인지도 모를 일입니다. 디자인은 단순하게 외형적인 심미성만을 이야기하는 것이 아닙니다. 디자인은 초기 계획과 과정 그리고 마감과 후속적인 유지관리까지도 체계적이고 구체적인 계획을 세우는 과학적인 학문입니다. 잘 계획되어진 도시경관 디자인관련 사업들의 비용을 절감을 할 수 있는 것이 디자인입니다. 그래서 디자인을 '보이지 않는 가치'라고 말할 수 있으며 그것을 '디자인영혼'이라고 부르기도 합니다.

<div align="right">정희정</div>

문화 콘텐츠와 도시디자인

1판 1쇄 인쇄 2014년 11월 19일 | **1판 1쇄 발행** 2014년 11월 26일
지은이 정희정 이창호 | **표지디자인** 양은정 김아름 | **편집디자인** 양은정
펴낸이 강찬석 | **펴낸곳** 도서출판 미세움 | **등록번호** 제313-2007-000133호
주소 (150-838) 서울시 영등포구 신길동 194-70
전화 02-844-0855 | **팩스** 02-703-7508

ISBN 978-89-85493-88-8 03600
정 가 17,000원